蘭亭叙

技實 書藝全書 ③

行書／王羲之

信永出版社

書藝技法全書 凡例

一、이 全書는 楷書·行書·草書·隷書·水墨畵·한글書藝 등 書藝全般에 걸쳐 全八卷으로 構成되었으며, 그 基礎에서 完成까지 고루 익힐 수 있도록 技法을 解說하였다.

一、各卷마다 歷代 名筆 중에서 各書體와 書風에 관하여、그 기초적인 用筆·結構法을 습득하는 데 적절하다고 인정되는 筆蹟을 선정하여 본으로 삼았다.

一、各卷마다 一種類의 筆蹟으로 限定하였으며、字數가 많은 筆蹟의 경우는 學習의 번잡을 피하고 技法을 要約하기 위하여 典型的인 完好字 또는 部分을 系統的으로 선정하여 配列하였다.

一、名筆 본은、그 技法의 理解와 연습을 위하여 各筆蹟을 적당한 크기로 擴大하였으며、九等分割한 朱線을 넣어 結構를 알아보기 쉽도록 하였다.

一、各卷末에 原寸眞蹟을 실어 本文解說과 對照할 수 있도록 하였다.

一、이 全書는 各卷마다 그 書體 書風의 入門書이므로 특별히 學習의 순서는 정하지 않고 독립하여 학습할 수 있다.

本卷의 編輯構成

一、本卷에 실은 筆蹟은 王羲之·蘭亭叙의 全文 三二四字 중에서 그 특징을 파악하는 데 가장 중요한 二七〇字를 선정하여 配列하였다.

一、蘭亭叙에는 系統이 다른 諸本이 많이 전해지고 있으나 本卷에서는 神龍牛印本眞蹟을 底本으로 하였다.

一、본의 構成은 다음과 같다.

(1) 基本用筆法。基本的인 點畫의 書法에 관해서 蘭亭叙에서 볼 수 있는 특색을 八法五十八部로 나누어、그 運筆 과정을 骨法·分解寫眞을 곁들여 설명하였다.

(2) 結構法。點畫 配置의 原則을 이해할 수 있도록 圖解하였다.

王羲之의 蘭亭叙와 神龍本

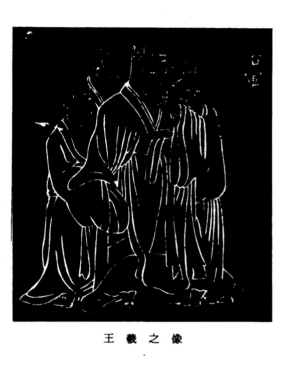

王 羲 之 像

王羲之, 字는 逸少, 晋나라 瑯邪(현재의 山東省臨沂縣 북쪽 지방의 고을) 사람이었는데, 會稽山 그늘에 그 주거를 옮겼으므로, 浙江 사람이 되었다. 처음 秘書郞이란 벼슬에서 시작하여, 나중에는 右軍將軍에 이르렀으므로, 세상 사람들이 부르기를 「王右軍」이라 하였다. 唐나라 張懷瓘의 書斷에 따르면, 羲之는 惠帝 太安二年 癸亥(三〇三年)에 탄생하여, 穆帝 升平五年 辛酉(三六一年)에 사거하였다. 나이 五十九세이다. 글씨는 모든 書體에 능하였으니, 論者는 그 筆勢를 두고, 「飄飄하여 浮雲과 같고, 矯矯하여 遊龍과 같다」고 칭송하였으며, 王導, 謝安 등에게 大器로 인정받아 重用되었다.

중국의 書體는 古代에 이미 발전하였고, 漢代에 이르러 뛰어난 筆法의 계승, 發揚을 바탕으로 하여, 隷書와 草書라는 두 종류의 병행된 樣式이 발생하였다. 漢魏間의 書家인 王次仲, 劉德昇 등은 이 두 가지 書體의 結構와 筆勢를 응화시켜 淸新俊逸한 眞書(楷書)와 行書를 출현시켰다. 이것은 三國시대의 鍾繇로서, 그가 맨 처음 시작한 것으로 말할 수 있겠으나, 用筆과 結構에 아직도 隷書에서 완전히 벗어나지 못한 것으로, 鍾繇의 楷書, 行書의 二體는 대개 簡牘에 쓰인 것으로서, 아직도 隷書의 筆法의 느낌이 있다. 橫勢를 보면 아직도 波挑가 있고, 붓은 外拓이어서 그다지 華美롭게 쓰여 있지는 않다.

소년시대의 王羲之는 일찌기 女流書家인 衛夫人에게 書法을 배웠다. 衛夫人은 鍾繇의 書法을 이어받아 써 아름다운 글씨를 썼다. 그녀가 친구에게 보낸 편지에 다음과 같은 대목이 있다. 「衛에게 王逸少라는 한 제자가 있다. 衛의 眞書를 썩 잘 익혔다.」

떼떼하여 박진감이 있다. 筆勢洞精하고 字體遒媚하다. … 할 자가 없다. 衛夫人은 「筆勢洞精字體遒媚」의 여덟 자로 羲之의 書風을 品評하였는 바, 아주 딱 들어맞는 말이라 할 만하다.

羲之는 북방의 名山을 돌며 李斯, 曹喜 등의 篆書를 보았다. 許昌(河南省)에서는 梁鵠의 眞跡을 보았으며, 洛陽(河南省)에서는 蔡邕의 石經을, 재종형인 王洽의 거주지에서는 張昶의 華嶽碑를 보았다. 나아가서 그는 자신과 시대적으로 가깝고, 당시에 점차 널리 퍼져 가고 있던 張芝, 鍾繇의 書體를 받아들였으며, 橫을 바꾸어 縱으로 하고, 內擫의 筆法으로써 偃仰翻翻(필력 필력 날리는 모양), 恭正한 眞書(黃庭經등)는 말할 것도 없고, 流麗한 行書(蘭亭叙등), 혹은 意態縱橫한 草書(十七帖등), 모두가 일종의 新穎姿眉한 風格을 나타내기에 이르렀다. 唐代의 韓愈는 「羲之의 俗書는 姿媚를 좇는다」하였는 바, 이는 원래 풍자적인 각도에서 한 말로서, 객관적인 예술의 효과면으로 말한다면, 오히려 羲之의 新體가 지니는 風格의 특징을 잘 표현한 것이라 할 수 있다.

新舊라든가 古今이라는 것은 원래가 상대적인 말로서, 張芝의 草書와 鍾繇의 楷行書도 당시에 있어서는 新體였다. 그러나 東晉시대가 되면 이들은 이미 舊體가 되어 버리는 것이다. 羲之와 같은 시대의 書家인 庾翼은 본시 張芝, 鍾繇의 노선을 따라 舊體에 기울어져 있는 사람이었다. 그래서 그의 아들과 조카들이 한결같이 羲之의 新體를 배우고 있는 것을 보고는 노하여, 「어린것들이 집안의 닭을 싫어하고, 들의 따오기를 사랑한다」하며 꾸짖었다고 한다. 그런데 후일에 羲之가 庾亮에게 보낸 편지 답장을 보고, 그 墨妙의 才에 깊이 탄복하여, 羲之에게 편지를 써 보내었다. 「내 일찌기 伯英의 章草十紙를 가지고 있었던 바, 강을 건너다가 넘어져 마침내 이를 잃어버려, 항상 妙迹이 이 영원히 없어져 버렸음을 한탄하였다. 귀하가 家兄에게 보낸 答書를 보매, 빛나기가 神明과 같아서, 문득 옛것을 찾은 듯하다.」

羲之는 漢魏 시대의 여러 名書家들의 장점을 취하고, 筆法과 結體를 변화시켰으며, 剖析損益하여 대담하게 새로운 것을 창시하였으니, 당시의 사람들로부터 한영을 받았을 뿐만 아니라, 나아가서 후세를 위하여, 書藝의 신천지를 개척하게 된 것이다. 「行書의 龍」이라 불리는 蘭亭詩叙(줄여서 「蘭亭叙」라 함)는 羲之가 五十一세 때에 「興樂하여 쓴」 작품인 바, 古今의 書跡 가운데에서 영원히 찬란하게 빛나는 啓明星이다.

晋나라 穆帝 永和九年(三五三年), 王羲之는 會稽山 그늘의 蘭亭에서 성대하고 風雅한 모임을 베풀었다. 여기에 모인 풍류 인사들은, 東山에 再起하여 천하에 그 이름을 떨친 司徒 謝安, 땅에 내던지면 金石의 소리를 낸다고 하는 辭賦의 名家 孫綽, 心遊物外하고 名理精湛한 高僧 支遁 등 四十二명이었다. 이날은 따뜻하고 바람도 훈훈하여

날씨가 매우 좋았다. 名士들은 구불구불한 溪流 양쪽가에 앉고, 사회자가 술을 따른 잔을 물에 흘려 보낸다. 그 술잔이 흘러가 닿는 곳에 앉은 사람이 그 술을 마시고 詩를 짓는 것이다. 王羲之는 蠶繭紙(잠견지)에다 鼠鬚筆(서수필)로, 이 자리에서 詩篇의 序를 썼다. 稿本은 도합 二十八行, 三百二十四字이다.

매우 遒媚하게 쓰이었고, 飄逸한 멋을 풍긴다. 글자마다 字勢가 종횡으로 변화하여, 마치 꽃잎이 흘날리듯이 左轉右側하되, 어느 하나도 서로 저촉하지를 않는다. 실로 구슬을 꿴 듯하며, 또한 大小가 參差不齊(참치부제)하면서도 그 重心을 잃지 않고 있다. 그 가운데 「之」「以」「也」「爲」 등과 같은 글자는 스무남은 자나 있으나, 모두가 서로 달리 쓰이었으며, 예술적인 다양성과 통일성이 실현되어 있는 것이다.

전해 내려오는 바에 따르면, 王羲之는 蘭亭을 쓸 때 이미 취해 있었는데, 붓을 잡고 쓰기 시작하자 神助가 있었던 듯이 글씨가 잘 써져서, 술이 깬 뒤에 보고 스스로 놀랄 정도였고, 후일에 다시 수백 번을 썼으나 끝내 이에 미칠 만한 작품이 나오지 않았다 한다.

이 妙跡은 그 이후에 줄곧 王家에 珍藏되었고, 七대째인 智永에게로 전해졌으나, 그가 僧侶인지라 전해 줄 자손이 없었으므로, 제자인 辨才에게 주어졌다. 唐太宗이 王羲之의 글씨를 몹시 사랑하였는데, 이 名跡을 입수하기 위하여, 갖은 책략을 다하여 家臣으로 하여금, 辨才의 손에서 이를 騙取(편취)해 오도록 하였다. 일단 이를 입수하자, 太宗은 「天下第一의 行書」라 하여 이를 높이고, 虞世南, 歐陽詢, 褚遂良 등 세 사람의 名書家에게 이를 몇벌씩 臨寫케 하였다. 그러나 原跡에서 雙鉤廓塡(쌍구확전)하여 副本을 만들었다. 이를 皇子들 및 近臣들에게 하사하여 永寶케 하였고, 마침내 馮承素를 비롯한 弘文館의 搨書人들도 王命에 따라 原本에서 이를 搨書(탑서)케 하였다. 그러나 原跡은 이 봉건적 제왕의 명령에 따라, 마침내 「昭陵」에 함께 묻혀 殉葬品이 되었다. 현재 전해지는 蘭亭帖으로서 硏習 대본으로 할 만한 것에 다음 네 가지가 있다.

定武軍(현재 河南의 定縣)에 있었으므로 「定武蘭亭」이라 불린다. 翻刻本이 數十種이나 있으며, 拓本을 하도 많이 떠서, 간신히 그 자취를 남기고 있을 뿐, 筆法이 분명치 않고, 예술적인 가치도 그다지 높지는 않다.

趙孟頫가 소장하였던 「獨孤長老本」은, 그가 가장 흠모한 「定武眞本」이라 믿어, 十三 회나 거듭하여 跋文을 썼다. 趙子固는 원래 姜白石이 간직하고 있던 定武本을 입수하여 배를 탔다가 풍랑을 만나 이를 가진 채 물속에 빠졌다. 그러나 이 書帖만은 놓지를 않았다. 후일에 그는 「性命을 가벼이 볼 망정, 至寶는 이를 보전하였다」고 썼다. 이 일화를 기리어 「落水本蘭亭」이라 부른다. 이밖에 「開皇蘭亭」「玉枕蘭亭」「薛(紹彭)藏蘭亭」 등이 있는데, 어느 것이나 優孟의 衣冠, 晉人의 蕭散한 風趣는 찾아볼 수 없다. 다만 規矩上으로만 본다면 書法의 참고는 될 수가 있으며, 또 일종의 재미도 있기는 하다.

(一) 虞世南臨本

이것은 일찍이 宋나라 高宗 및 元나라 文宗의 御府에 들어갔었다. 明나라 董其昌의 跋文에 이 책은 「永興(虞世南)이 臨寫한 듯하다」 하였다. 淸나라 高宗 乾隆帝는 이에 따라, 이를 「蘭亭八柱」의 첫째에 두고, 虞世南의 摹本이라 정하였다. 이 책은 古色黯淡하여 風華를 나타내지 않으며, 虞世南의 書風과는 매우 다른 바가 있다. 근래에 와서 이 책의 結字用筆은 神龍本에서 重摹한 것이다.

(二) 歐陽詢臨本

墨跡은 현재 전해지지 않고 있다. 唐의 太宗은 歐의 글씨를 중시하여, 일찍이 그 原跡을 學士院에 두고 摹刻케 하였다. 五代 때에 이 刻石이 流落하여, 마침내 그 聲價가 높아지고, 虞世南의 臨本이라 불리게 되어 버린 것이다. 董其昌이 이를 가지게 되었으므로, 이것은 宋나라 사람이 神龍本에서 重摹한 것이다.

(三) 褚遂良臨本

「下筆遒勁、王逸少의 書體를 썩 잘 터득하였다」고 일컬어지는 褚遂良은, 원래 虞世南, 歐陽詢보다는 후배이지만, 중국의 書道史에 있어서는 그는 「廣大한 敎化의 主」가운데 한 사람으로서, 후세에 미친 영향은 매우 크다. 太宗은 王羲之의 글씨를 몹시 사랑하여, 많은 金帛을 들여 그 墨跡을 사들였는데, 眞僞가 섞여 있었다. 모두 褚遂良이 세밀히 판별하고, 혼자서 감정을 하였다. 그의 글씨는 字體遒媚하여, 原本의 정신을 잘 터득하고 있다. 臨本은 두 가지가 있는데, 하나는 八柱 가운데 둘째로 친다. 用筆精熟하고 風韻溫雅하여, 原本과 거의 흡사하다. 臨本은 鉤摹와는 달라서, 用筆에 本人의 筆法이 섞이므로, 形態的으로 原本과 똑같아지는 것은 어려운 일이다. 또 한 가지는 「絹本蘭亭」이라 불리는데, 일명 「領字從山本」이라

鍾繇·薦季直表

고도 한다. 자태가 流美하고、 點畫 사이에 때때로 異趣를 풍긴다. 王의 글씨를 臨寫한 것인데、 전적으로 褚遂良의 書法이다. 米襄陽(市)은 이를 크게 상찬하여、 그 筆勢를 두고、「飄飄自得함이 마치 봉우리 위를 날으는 仙人과 같고、 爽爽孤騫함이 마치 무리를 떠난 두루미와 같다」하였다. 이는 褚遂良 자신의 蘭亭인데、 羲之의 神理를 떠어 아주 잘 씌어 있다.

(四) 馮承素摹本 馮承素는 褚遂良과 나이가 비슷하다. 그는 弘文館의 揚書人 대표로、 유명한 揚摹者이다. 書法에 정통하였을 뿐만 아니라、 훌륭한 摹印 기술을 지니고 있었다. 摹製하는 방법은、 먼저 용지를 原本 위에 덮고、 글자 하나하나의 윤곽을 잡은 다음、 濃淡을 살펴 가면서 먹칠을 한다. 붓끝 한 끄덩이의 자국도 소홀히 하지 않고、 原本과 똑같이 되게 하는 것이다. 오늘날에 전해지는 이러한 摹本에는 神龍이란 小印이 찍혀 있다. 이것은 唐나라 시대의 摹本임을 추단케 해 주는 한 가지 환증이다. 神龍은 中宗의 年號이며、 中宗은 太宗의 손자요、 高宗의 아들이다. 太宗이 弘文館의 摹本을 皇子들에게 나누어 주었을 때、 高宗은 당연히 그 가운데 하나를 받았을 것이요、 이것이 中宗에게 물려졌으며、 摹本에 神龍이란 年號의 小印이 찍히게 된 것이다. 그래서 「神龍本」이라 불린다. 揚書人에는 馮承素 이외에도 諸葛貞、 趙模、 韓道政 등이 있기 때문에、 「唐摹本」이라 불리기도 한다.

이상의 네 가지 가운데 虞世南臨本은 宋나라 사람의 重摹本으로、 祖本도 定武가 아니다. 馮承素의 唐摹本과 거의 비슷하며、 筆法도 또렷하지가 않다. 歐陽詢臨本인 定武拓本은、 하도 많이 拓本을 떠서 筆畫이 이미 둔화되었고、 字體가 重厚해져서 羲之의 放逸한 神采를 전하지 못하고 있다. 褚遂良臨本은 字畫이 流動하고 筆意가 명료하여 자기의 면모는 갖추고 있으나、 臨寫이기 때문에 鉤摹와는 비교가 되지 않으며、 原本과의 완전한 相似는 바랄 수 없다. 다만 神龍本만은 蘭亭의 原本에서 雙鉤摹寫한 것이므로、 點畫의 使轉、 維妙、 維肖 등、 그야말로 元나라 郭天錫이 말한 바와 같이、「毫鋩轉摺、 纖微를 다하였으니、 眞跡에 미치기 못하기를 다만 한 등급일 뿐」이다. 餘他의 臨摹本과 비교하면、 거의 완전히 羲之의 眞跡의 본래의 면모를 갖추었다고 해도 과언이 아닐 정도이다. 이 神龍本을 餘他의 臨寫本들과 비교해 보면、 다음과 같이 빼어난 點을 발견하게 된다.

(一) 行款緊湊하고 首尾呼應한다. 蘭亭은 도합 二十八行으로 行間의 疏密은 대체로 비슷하나、 字間의 疏密은 균등하지 않다. 每行의 위의 한 字와 아래의 한 字와의 거리、 大小、 長短、 粗細 등、 모두가 매우 교묘히 배합되어、 한 군데도 서로 저촉하는 데가 없다. 그리고 앞 行과 그 다음 行이 서로 호응하고 있다. 羲之가 草稿를 쓰면서、 마음 내키는 대로 붓을 움직이고 있는、 자연 그대로의 모습이 꾸밈없이 나타나 있어、 전체가 하나로 조화된 美를 이룩하고 있 마치 한 폭의 그림、 한 편의 문장과도 같이

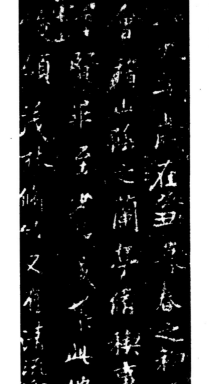
定武本蘭亭叙

褚遂良臨 (絹本蘭亭)

褚遂良臨本 (八柱第二)

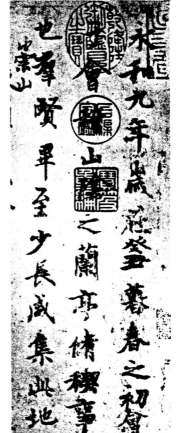
虞世南臨本 (八柱第一)

다. 여기에서 우리는 書法에 있어서의 布白의 妙를 깨달아야 할 것이다. 그래서 歐、虞、褚、薛의 여러 名書家들이 蘭亭을 臨寫할 때、 자신의 筆法을 혼입하는 수는 있어도、 전체적인 布局은 완전히 原本대로 하였으며、 조금이라도 변경하여 그 重心을 잃게 되는 일이 없도록 하고 있는 것이다. 定武本蘭亭 가운데 어떤 책은 行間에 줄을 그은 것이 있는데、 그로 인하여 行과 行 사이의 血脈이 끊기고、 原作의 정신과 면모가 크게 달라져 버렸을 뿐 아니라、 그 예술적인 가치도 훨씬 줄어들어 버렸다.

(二) 用筆、結構의 다양한 변화. 一點一畫을 결합시키면「結構」요、 分析하면「用筆」이다. 이 兩者는 불가분의 관계에 있다. 蘭亭叙의 全文 三百二十四字 가운데 스물 이상의「之」字가 있지만、 모두 그 모양이 각각이다. 또「欣」字가 둘 있는데、 앞(제十四行 제十一자)의 것은 橫勢를 취하여、 末畫인 捺은「隼尾波」로 새매 꽁지와 같은 모양을 하고 있다. 나중(제十八行 제一자) 것은 縱勢를 취하여、 捺은 長點으로 바뀌어 가볍게 멈추어져 있다. 또 두 개의「仰」字를 보면、 앞(제八行 제十二자)의 것은 筆畫이 가느다란 一分筆로서、 마지막 縱畫은 玉筋法이 되어 있다. 또 두 개의「今」字가 있는데、 앞(제二十四行 제十一자)의 것은 제一畫이 曲頭擊을 이루고 筆畫이 굵다. 나중(제二十五行 제三자) 것은 제一획이 가느다란 줄이 보인다. 두 글자의 收筆에 있어서도、 하나는 鉤가 없고 서로 다르다.

(三) 筆絲牽連하여 交代淸楚하다. 이 神龍本은 使轉縱橫、 毫鋩飛動하며、 點畫이 映帶하는 곳에 바늘끝 같은 가느다란 줄이 보인다. 宛轉玲瓏하여 一絲不亂이다.

「茂林修行」의「茂」字(제四行 제六자)는 초두의 橫畫에서 아래의 斜擊로 붓끝이 이어져 있으며、 또 붓을 돌려 위로 향하는 부분에 바늘 구멍 같은 餘白이 있고、 나아가서 가운데 橫畫이 위로 돌아가는 대목은 斜鉤를 이루었으되、 筆鋒이 暗過하여 구멍은 생기지 않았다. 마지막 획인 點을 먼저 찍은 다음에 擊을 하였는데、 왼쪽의 筆畫과 잘 호응되어 있다.

「是日也」의「是」字(제八行 제十자)는 日의 제三획에서 그 아래의 長橫으로 이어졌고、 다시 붓을 돌려 弧豎를 내리그어서 右上方으로 치쳐 올린 다음、 붓끝을 왼쪽으로 되돌리며 삼각형을 이루었는데、 구멍은 생기지 않았다. 그러고는 斜擊의 牽線에서 최후의 一捺을 그었다.

「相與俯仰」의「與」字(제十一행 제十자)는 왼쪽의 두 豎畫의 牽絲가 오른쪽으로 이어져 가서 중앙부를 형성하고、 다음에 오른쪽으로 옮겨 가서 鉤가 있는 長豎를 그었으며、 그 속의 두 點도 붓끝이 이어져 있고、 내려가서 그 아래의 長橫과 左右의 두 點에까지 이어진다. 用筆은 行雲流水와도 같고、 자연스럽게 生動하고 있다. 이러한 글자들에 있어서의 用筆의 미세한 대목이 곳곳에 나타나 있고、 또한 아주 또렷하게 알 수가 있다. 餘他의 臨寫本에서는 그저 그 윤곽을 알 수 있을 뿐、 이러한 것들은 알 수가 없다.

(四) 賊毫、破鋒도 筆意가 宛然하다. 가령「足」字(제一행 제七자)를 보면、 그 捺의 末端은 일단 멈춘 다음에 마치 꼬리가 나온 것 같은 모양을 하고 있다. 또「俏」字(제十五行 제四자)의 아랫부분의「足」의 轉彎部에 거스러미 같은 것이 보인다. 또「趣」字(제十九行 제八자)도 사람인변의 豎畫은 起筆이 뾰죽하고、 조금 아래에서 갑자기 굵어져서 마치 깎아 낸 것같이 보인다. 이러한 것들은 모두 退筆에 기인한다는 점은 분명하다.

그밖에도 적잖이 破鋒이 보인다. 예컨대「歲」字(제一행 제五자)、「羣」字(제三행 제二자)、「同」字(제十四행 제八자) 등은、 筆鋒이 아래로 향할 때 畫속에 흰 부분이 생겨나 있는데、 이것도 退筆이 거스러진 때문에 생겨난 예술적인 효과이다. 餘他의 臨寫本은 定武蘭亭에서「羣」字의 豎畫이 둘로 짜개진 것을 간신히 볼 수 있을 뿐、 그 이외의 破筆이나 斷筆、賊毫의 혼적은 전혀 찾아볼 수가 없다.

(五) 增刪改塗도 原狀대로 보전하고 있다. 이 神龍本은 眞跡에서 雙鉤摹寫한 것이므로 모든 것을 原狀 그대로 보전하고 있으며、 보태어 쓰거나 고쳐 쓴 부분도 아주 분명하다. 예컨대 제四행의「峻領」위에「崇山」이란 두 字가 추가되어 있고、 제十三행의「外」字는 고쳐서「因」字로 하였으며、 제十七행의「於今」의 두 字는「向之」로、 제二十一행의「哀」字는「痛」字로 고쳐졌고、 제二十五행의「良可」두 字는 抹消되었으며、「也」字는「夫字로 고쳐지고、 제二十八행의「作」字는「文」字로 고쳐졌다. 이 최후의「文」

集字聖敎序

字는 고쳐 쓴 뒤에、 번진 먹물이 마치 筆畫처럼 보인다。 가장 결작인 것은 제二十一행

의 「每」字이다。 원래 이것은 「丨」字를 쓴 것이었는데、 그 다음 행의 「丨契」의 「丨」과

중복됨을 깨달았다。 그래서 「每」로 고친 것인데、 이 「每」字에 먼저 있었던 「丨」의 橫畫

은 먹이 진하고、 나중에 고쳐 쓴 부분은 훨씬 엷게 되어 있다。 이와 같이 고쳐 쓴 과

정이 확실히 드러나도록 되어 있는 것이다。 그밖에도 고쳐 쓴 글자는 모두 엷게 해 놓

았다。

제二十四행의 「齊」「殤」 두 字는 다같이 진하게 쓰여 있는데、 그 사이에 끼어 있는

「彭」字의 먹은 약간 엷다。 이것은 처음에 어떤 字를 넣을 것인지、 생각이 잡히지를 않

아서 비워 두었다가、 문장을 다 쓰고 난 연후에 이 「彭」字를 넣었다는 것을 암시해 준

다。 이로써 당시에 王羲之가 草稿를 쓸 때、 이 생각 저 새각을 하면서 修辭하는 광경

이 눈앞에 떠 오르는 듯하다。 그의 風神秀逸한 醉筆의 妙趣가 目前에 있는 듯하지 않

은가。

唐나라 高宗 때에、 懷仁和尙이 王羲之의 行書를 모아서 《大唐三藏聖教序》를 만들었

다。 蘭亭은 行書의 龍이요、 字數도 가장 많으므로、 採選의 가장 좋은 대상이었다。 이

聖教序의 蘭亭과 다른 臨寫本들을 비교 검토해 보면、 각 글자들의 모양에 있어서、 오

직 馮承素의 摹寫本인 神龍本만이 서로 字形이 합치한다。 따라서 懷仁이 聖教序에서

採選한 祖本이 이 神龍本이었음을 알 수가 있다。

姜夔의 續書譜에 이르기를、 「臨書는 古人의 위치를 잃게 하기 쉬우나、 혼히 古人의

筆意를 얻을 수 있다。 摹書는 古人의 위치를 얻기는 쉬우나、 혼히 古人의 筆意를 잃는

다」하였다。 馮承素의 神龍本은 그 장점을 겸비하고 있다。 그는 書家인 동시에 유명한

搨摹人이었으므로、 蘭亭의 筆法에 精熟해 있었고、 또한 鉤摹를 여러 벌 하여 경험이

풍부하였기 때문에、 손과 마음이 서로 호응하여、 迫眞하는 작품을 이루어 낼 수 있었

던 것이다。

근자에 이르러 어떤 학자가、 蘭亭叙는 王羲之의 手筆이 아니요、 隋나라의 중 智永

(王羲之의 七代孫)이 假託한 것이라는 말을 한 바 있다。 새로운 論說이기는 하나、 그

가 제출한 증거가 확실하지 않아서、 크게 마음을 쓸 만하지가 못하다。

兪雪曼 「蓮体蘭亭」

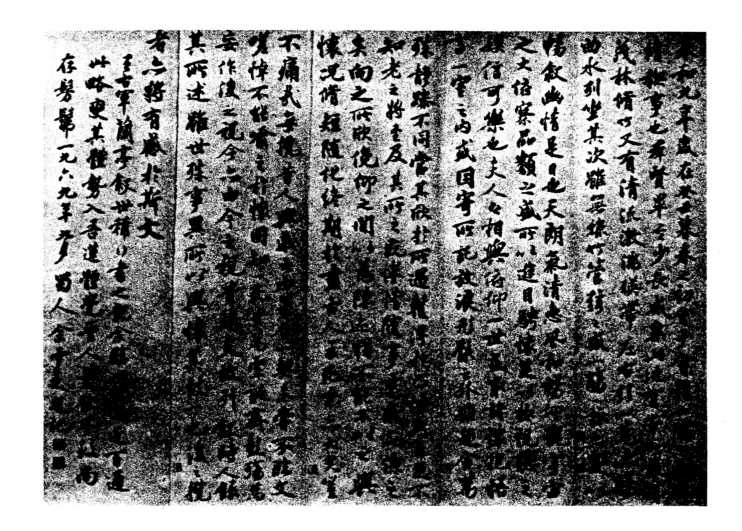

蘭亭叙의 用筆과 結構

중국의 書道藝術을 연구함에 있어서, 반드시 두 가지 일에 주의를 하여야만 한다. 하나는 點畫用筆이요, 다른 하나는 字形結構이다. 前者는 각각의 點과 畫을 쓰는 법이며, 後者는 點畫들의 배치법이다. 點畫과 用筆이 모든 것의 기본이 된다. 漢魏六朝의 名書家인 蔡邕의 「九勢」, 鍾繇의 「十二意」, 王僧虔의 「筆意贊」 등은, 모두 點畫과 用筆 및 그 배치에 관한 것이다. 結字의 이론으로서 특별히 설명을 하고 있지는 않으나, 모두가 그 속에 포함되어 있다.

王羲之는 衛夫人의 〈筆陣圖〉 뒤에 題하여 다음과 같이 일렀다.

「무릇 글씨를 쓰고자 할 때에는, 먼저 研墨을 말리고, 마음을 가다듬고 생각을 가라앉히어, 미리 字形을 머릿속에 그리면서, 大小偃仰, 平直振動(大小平直은 點畫의 형상, 偃仰振動은 點畫의 姿態를 가리킴) 筋脈이 서로 이어지게 하고, 뜻을 붓끝에 간직시킨 연후에 쓰도록 해야 한다. 만일 平直이 서로 닮으면 그 모양이 算가지처럼 될 것이요, 上下方整, 前後齊平하기만 하면, 이는 곧 글씨라 할 수 없고, 다만 그 點畫을 얻었을 뿐인 것이다. (다만 글자 모양을 이루고 있을 뿐이다.)」

다음에 宋翼이 鍾繇에게 꾸중을 들었다는 故事를 인용한다.

「옛날에 宋翼이 이 글씨(方整齊平한 글자)를 썼다. 翼은 곧 鍾繇의 제자다. 繇가 이를 꾸짖으매, 마침내 翼은 三년 동안 繇 앞에 감히 모습을 나타내지 않았다. 곧 마음을 가라앉혀 筆迹을 고치기에 힘쓴 것이다. 一波(즉 平捺, 이른바 波法)를 쓰면서 항상 三過折筆하였다(처음의 一折은 약간 짧게, 逆鋒으로 붓을 움직이고, 중간의 一折은 약간 길게, 붓을 좀 천천히 움직여 가고, 맨 끝의 一折은 붓을 잠시 멈추었다가 順筆로 筆鋒을 드러낸다). 한 點畫을 쓸 때마다 항상 藏鋒으로 하였다. 한 橫畫을 쓸 때마다 列陣의 排雲과 같이 하였다(평평하되 그저 밋밋하기만 하지는 않은 橫列의 상태). 한 斜鉤를 쓸 때마다 百鈞의 쇠뇌를 쏘아넘과 같이 하였다. 한 屈折을 쓸 때마다 鋼鉤와 같이 하였다. 한 牽을 이룰 때마다 萬歲의 枯藤과 같이 하였다.」

翼은 鍾繇의 꾸중을 듣고 계시를 얻었으므로, 點畫用筆의 妙用이 書道藝術에 있어서 얼마나 결정적인 작용을 하는 것인가를 알아야 할 것이다.

王羲之의 蘭亭叙帖은 行書이다. 摹寫가 가장 박진성 있게 되어 있는 神龍本에서 보면, 붓을 내릴 때의 鋒鋩과, 使轉 사이의 遊絲들이 아주 또렷하게 나타나 있다. 이에 의하여 우리는 用筆의 妙處을 잘 이해할 수가 있다. 이른바 「遊絲」란 것은 이와 같이 붓끝이 牽連되어 있는 가느다란 선을 말하는 것으로, 使轉의 사이사이에서, 때로는 조

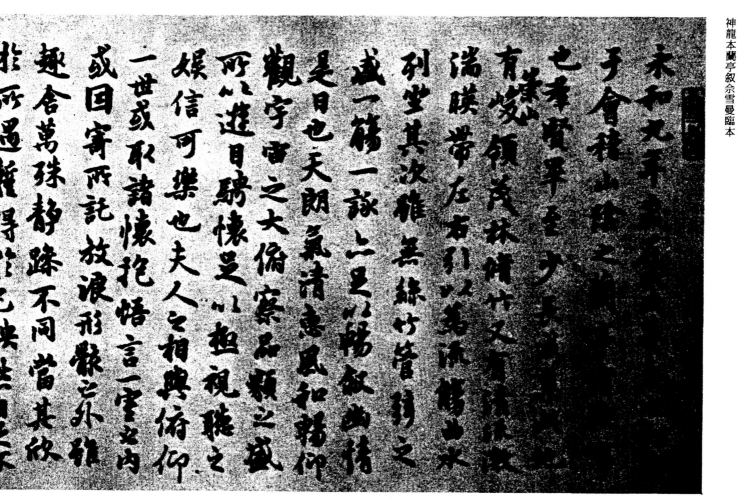

神龍本蘭亭叙於雪曼臨本

그마한 바늘 구멍 같은 것이 나타나기도 해서, 보는 사람으로 하여금 婉轉玲瓏함을 느끼게 한다.

映帶하여 분명히 혈맥이 유통하고, 筆意가 이어져 있다. 그와 같은 은근한 작용을 알아야만 할 것이다.

원래가 이 書帖은 行書이므로, 筆畫에 鉤挑가 가해져 있고, 그 형세로 하여금 서로 映帶케 하고, 生動, 활발케 하고 있다. 각 글자마다 이러하고 보면, 各行 및 全篇이 前後映帶하기를 이와 같이 하지 않을 리가 없을 것이다. 하나하나의 字勢들의 종횡 변화는, 마치 하늘에 반짝이는 별들과 같이, 大小參差(참치), 서로 비추고 비치며, 한 군데도 서로 저촉됨이 없다. 「奇에 가까우면서도 오히려 正을 이루고, 끊어진 듯하다가 다시 이어지는」蘭亭叙의 이 妙用은, 우리로 하여금 예술적인 자연의 美를 의식케 해 준다.

이 書帖은 二十八行, 三百二十四字로, 그 속의 點畫 형상은 변화무쌍하다. 그 기본적인 用筆法은 橫、竪、點、擊、挑、鉤、捺、折의 八종으로 귀납된다. 帖中에서 본보기가 될 만한 글자들을 골라서 그 運筆 과정을 설명해 두었으니, 그 細部에 유의하기를 바란다. 結構에 관하여는, 초학자들이 그 배치 원칙을 이해할 수 있도록, 點畫의 映帶, 結構의 映帶, 使轉의 交遞, 筆順의 先後, 同字의 異形, 邊旁의 異形 등의 六종으로 나누어 대체적인 설명을 해 두었다.

이것은, 형태상으로 나타난 것의 법칙으로서, 초학자들을 위한 入門 안내에 지나지 않으며, 결코 이것으로 충분하다고는 할 수 없다. 예술적인 관점에서 말한다면, 서로 映帶하는 活形勢야말로 가장 중요한 대목이며, 더 나아가서 王羲之가 붓을 들었을 당시의 「思逸神超」의 취향을 깨달아, 자기 자신의 內在로부터 나오는 것과 서로 連繫함으로써, 형태만의 닮음을 구하지 아니하고, 정신적인 근접을 추구하여야만 비로소 古人을 배웠다 할 수 있을 것이다.

蔡邕의 「九勢」에는 다음과 같은 말이 附記되어 있다. 「이를 이름하여 九勢라 한다. 이를 터득하면 스승에게서 배움이 없다 할지라도, 또한 능히 古人으로 더불어 妙合하고, 翰墨의 功이 많음을 기다려, 곧 妙境에 이르게 될 따름이다.」

이 蘭亭叙의 技法을 이제부터 익히려는 분들도, 모름지기 「翰墨의 功」을 많이 쌓음으로써, 스스로 妙境에 이르고, 古人의 법도를 오히려 초월하여 書道藝術에 새로운 길을 열어 나가기를 바란다.

知老之將至及其所之既惓情隨事遷感慨係之矣向之所欣俛仰之間以為陳迹猶不能不以之興懷況修短隨化終期於盡古人云死生亦大矣豈不痛哉每攬昔人興感之由若合一契未嘗不臨文嗟悼不能喻之於懷固知一死生為虛誕齊彭殤為妄作後之視今亦由今之視昔悲夫故列叙時人錄其所述雖世殊事異所以興懷其致一也後之攬者亦將有感於斯文

羲之雜考

「蘭亭은 聚訟과 같다」고, 朱子가 한탄한 바 있거니와, 유독 蘭亭만이 아니라, 羲之의 것은 무엇이나 옛날부터 議論이 분분하다.

그러한 議論들 가운데에는 더러 유쾌하고 흥미로운 것도 있다. 集字聖敎序와 興福寺斷碑(吳文斷碑)를 서로 비교한 議論인데, 趙子頊(자함)이 다음과 같이 말했다.

「(斷碑는)중 大雅가 右軍의 글씨를 모은 것인 바, 그 筆法을 살펴보매, 聖敎序에 미치지 못하기가 까마득하다. 이는 그 集字者가 懷仁에 미치지 못하였음을 나타낸다.」

「聖敎序에 비하면 그 氣象의 大小가 相矩하기를 천리이다. 懷仁의 妙를 지나 二十餘年의 공을 쌓았으니, 곧 神解에 듦이 의당하다 하겠다.」

바꾸어 말하면 大雅가, 聖敎序의 集字者인 중 懷仁보다 서툴렀기 때문에 못쓰게 되었다는 뜻이다. 그런데 王虛舟는 전혀 딴소리를 하였다.

이것은 즉 大雅 쪽이 懷仁보다 훨씬 더 낫다는 뜻이다.

이러한 論議보다는, 羲之란 대체 어떤 인물이었던가 하는 점이 일반인들에게는 더 흥미있는 사항인데, 그에 대한 참고 자료는 별로 전해져 있지 않다. 王羲之의 생애에 관한 것이 씌어 있는 서적의 대표적인 것으로 〈晉書〉가 있다.

晉書는 원래 宋나라가 臧榮緒(장)가 지은 것이었는데, 唐의 太宗이 改篇시킨 책이다. 太宗이 직접 그 傳記에 論評을 가한 것이 넷 있는 바, 宣帝, 武帝, 陸機 및 王羲之에 관한 것이다. 그 가운데 王羲之의 경우는, 太宗이 羲之에게 이만저만 心醉한 것이 아니었던 터라, 그 論評이라는 것이 伯英, 師宣官, 鍾繇, 獻之, 子雲 등을 다 끌어 대어 증거를 보이며, 羲之의 글씨를 극구 칭찬하고 있을 뿐이다. 이를 뒤집어 말한다면, 羲之의 생애 가운데에는 달리 특기할 만한 事項이나 공적이 도무지 없었다는 反証이 되기도 한다.

일찌기 王奉常이 한탄하여 이르기를, 「천하가 그 글씨를 알되, 그 사람을 알지 못하도다.」 하였거니와, 그가 살았던 격동의 시대를 감안할 때, 특기할 만한 아무런 事蹟

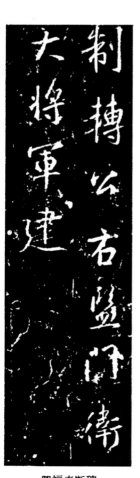

興福寺斷碑

도 없이 그가 일생을 마쳤다는 것은 아닌게아니라 기이한 느낌이 들 정도이다.

王羲之의 사람됨이 어떠하였던가를 깊이 살펴본 어떤 연구가는, 다음과 같이 그의 敬慕할 만한 점 일곱 가지를 열거한 적이 있다.

첫째, 義之는 어릴 적부터 慧敏하였다. 그가 十三세 때에 당시의 大官인 周顗를 만났는데, 周顗는 첫눈에 義之를 奇才라 하였다 하는 사실, 丞相 王導가 義之를 大器로 인정하였다는 일, 征西將軍 庾亮이 義之를 자신의 幕下에 불러 들여 參軍의 자리에 앉히고, 다시 長吏로 승진시켰을 뿐만 아니라, 자신의 죽음에 臨하여 朝室에 천거하기까지 하였다는 사실, 또 친구인 殷浩가 義之에게 편지를 써 보내기를, 「義之는 淸賞하며 鑒裁가 있다」 하였고, 그 덕분에 寧遠將軍으로 승진하였다는 이야기, 「悠悠한 者는 모두 말한다, 足下의 出所로써 政事의 隆替를 보기에 足하다」 하였다는 사실 등등으로 미루어 볼 때, 그가 매우 총명한 인간이었음은 짐작하기에 어렵지 않다.

이러한 義之의 총명을 사랑한 사람 가운데 하나로 王敦이 있다. 王敦은 王導와 마찬가지로, 義之의 아버지인 曠의 從兄이니, 곧 義之의 堂叔이다. 그가 義之에게 총명하고 명성이 있었으며, 敦은 그를 主簿로 重用하고 있었다)보다 나았지 못하지는 않으리라」 하였다. 를, 「너는 우리 집안 아이들 가운데 매우 빼어났다. 阮裕(王敦의 집안 사람)

年譜에 따르면, 義之의 아버지 曠이 晋室의 南渡를 주장하였다 했으나, 이는 뭔가 잘못된 듯한 느낌이 든다.

王羲之가 상당히 어렸을 적에 아버지 曠은 이미 세상을 떠났다는 사실은 義之 자신의 祭墓文에 의하여 알려져 있거니와, 그러면 그것이 몇살 때의 일이었던가를 알아보려 하면, 前記한 堂叔과의 관계만이 자꾸 표면에 나올 뿐, 정작 그의 아버지에 관한 것은 점점 더 흐릿해지기만 한다. 아버지 曠이 淮南太守를 지냈다는 사실이 밝혀질 뿐이다. 이러한 것들로 미루어, 元帝가 즉위한 三一七年, 곧 義之의 나이 十一세 때쯤에 이미 曠은 생존해 있지 않았다는 결론이 나오는 것이다.

요긴한 자리에 올라 있던 堂叔이나 한집안 사람들이, 됨됨이가 총명하고 일찍이 아버지를 여읜 義之에게 愛憐의 정을 보였을 것임은 짐작하기에 어렵지 않다. 그런데 前記한 王敦은 義之가 十六세 때에 晋室에 대한 모반을 일으키고, 周顗(당시에 尙書僕射로 있었음)를 죽였다. 이듬해에 王敦은 다시 반란을 일으켰는데, 역시 義之의 堂叔으로 記한 王敦은 義之가 十六세 때에 晋室에 대한 모반을 일으키고, 周顗(당시에 尙書僕射로 있었음)를 죽였다. 이듬해에 王敦은 다시 반란을 일으켰는데, 역시 義之의 堂叔이

며, 일찍이 義之를 大器로 인정하였다고 전해지는 王導가 거느리는 官軍과 싸워서 敗死하였다.

東晋의 역사는 애당초부터 동란의 역사였고, 골육상잔이 항다반사였으니, 義之가 그 젊은 感受性을 통하여 이러한 일들을 어떻게 받아 들였을지, 오늘날에 그것을 짐작하

기는 어렵다. 그러나 복잡한 시대를 배경으로 하여, 羲之의 총명함이 일종의 그늘을 띠면서 성장해 갔으리라는 점은 틀림이 없을 것이다.

둘째, 羲之는 遠識明察의 안목이 있었다. 穆帝 永和元年(三四五年), 조정에서는 會稽王昱으로 하여금 錄尙書六條事로서 國政을 맡아보게 하였다. 당시에 桓溫은 북방을 평정하여 그 武勳이 혁혁한 바 있었고, 그 聲望이 조정에까지 떨쳐 올 형세라, 會稽王昱은 속마음에 그것이 달갑지 못하였다. 그래서 桓溫과 그다지 사이가 좋지 않은 殷浩를 建武將軍楊州刺史로 대립시킴으로써 桓溫의 세력을 억압하려 하였다. 桓溫에게 義之는, 나라의 安泰는 안에서 정치를 행하는 재상과, 밖에서 疆域을 지키는 장군이 서로 협력을 하여야만 유지될 수 있는 것이라 하여, 殷浩에게 글을 보내어 輕擧를 하지 않도록 충고하였으나 殷浩는 듣지 않았다.

때마침 桓溫의 군사가 北胡와 싸워 대패하자, 조정에서는 殷浩로 하여금 다시 北伐을 하도록 했다. 羲之는 殷浩의 北伐을 諫하는 글을 보내어 이를 말류하였으나, 殷浩는 듣지 않고, 가서 대패를 당하였으며, 마침내 軍權을 박탈당하기에 이르렀다.

한편 永和十二年(三五六年), 이때 羲之는 이미 五十세가 되어 있었는데, 桓溫이 征討大都督으로서 再擧를 도모하여 姚襄을 치고 洛陽을 奪回하자, 羲之는 桓溫의 무훈을 칭송하기를 거의 열광적으로 하였다. 이는 「桓公帖」 가운데 그에 언급한 편지가 여럿 있음을 보아도 알 수 있다.

王羲之는 그 慧敏한 안목으로 桓溫의 역량을 알고, 동시에 殷浩의 인물도 꿰뚫어 보고 있었으리라. 요컨대 모든 게 너무나 훤히 내다보여서 고충을 겪지 않을 수 없었을 것이요, 동란의 소용돌이 속에 직접 뛰어들어가지 못하고, 따라서 특기할 만한 事蹟을 남기지 못한 이유도 있었던 듯하다.

셋째, 羲之는 公明正大한 성품이었다. 그것을 증명하는 것으로 다음과 같은 逸話가 晋書에 실려 있다.

謝安이 어느 날 羲之와 더불어 治城에 올랐다. 유연하게 멀리 생각을 보내며, 함께 세상사에 관한 이야기를 하였다. 羲之가 말하였다. 「夏나라 禹王은 治水에 분주하여, 부르튼 손발이 아물 날이 없었고, 周나라 文王은 政務에 힘쓰느라 매일 밤 深更에 이르러서야 저녁 식사를 하는 형편이었다. 이제 사방을 둘러보니, 어디를 보나 城塞만이 … 마땅히 挺身하여 공을 세우려 해야 할 것이 아닌가. 그런데도 너나할것없이 헛되이 그 責務를 버리고, 浮薄한 文事가 긴요한 일을 방해하고 있는 것이 현황이다. 이는 바람직한 현상이라 할 수 없다.」 이는 조정 요직에 있는 사람의 치욕이다.

晋書에서는 이것을 謝安이 尙書僕射가 된 뒤의 일이라 하였으나, 그때는 이미 羲之가 사망한 뒤이므로, 이는 아마도 謝安이 庚冰(유빙)의 幕下에 있었던 三三九年의 일이었을 것으로 考証된다. 우리로서는 「어느 때」 정도면 충분하지만, 굳이 연대를 따지자면,

羲之의 말투 등으로 미루어, 그가 三十三세인 三三九年이 딱 들어맞을 듯이 여겨진다. 그 이듬해인 三四○年(咸同六年庚子)에는 羲之 자신의 지위가 征西參軍에서 寧遠將軍 江州刺史로 바뀌었다는 것도 그러한 사실을 뒷받침해 주는 일이라 할 수 있을 것이다.

당시에 많은 사람들이 老子, 莊子의 말을 숭앙하여, 예법이며 전통이 몹시 어지러워져 있었는데, 羲之는 공명정대한 태도로, 謝安에게 正理를 편 것이다.

넷째, 羲之는 진지한 생활 태도를 지니고 있었다. 그 자신의 글인 蘭亭叙 가운데, 「死生을 한가지로 함은 虛誕이요, 彭殤(八○○년을 살았다는 彭祖와 二○세 미만의 죽음)을 가지런히 함은 妄作이라」 하는 대목이 있다. 宴遊의 자리에서는 흔히 저속한 농담이나 패설에 빠지기 쉬운 법인데, 羲之는 이러한 말로써 당시의 時俗에 경고를 발하여, 허무주의적인 老子, 莊子의 사상을 배격하였다는 것이다.

그런데 앞에 말한 세째와 네째 항목은, 우리로서는 특별히 王羲之의 성격을 특징지어 주는 것으로는 보기가 어렵다. 다만 羲之에게는 본시 중앙 政府에서 立身하려는 야심이 없었을 뿐만 아니라, 뒤에 나오는 이유로 인하여, 그가 관직을 떠날 때까지, 거의 邊境의 軍職을 희망하고 있었다는 사실에 비추어, 治城에 있어서의 그의 말이 반드시 우연만은 아니었음을 이해할 수가 있을 따름이다.

羲之의 절실한 희망에도 불구하고 東晉의 조정에서는 한번도 그에게 外城 파견의 기회를 주지 않았다. 그가 결국 동란의 소용돌이 속에서 활약하지 못했던 객관적인 사정으로서는, 이것이 가장 중요한 이유였겠는데, 과연 이것은 우연이었던는지, 미심적은 바 없지 않다. 아무튼 書道라는 동양 예술의 장르로서 자신의 장르에 그가 끼친, 헤아릴 수 없을 만한 큰 업적을 생각할 때, 그가 한 생활인으로서 자신의 자부심이나 희망을 그 시대에 적응시키지 못하고, 중앙 政廳에서 언제나 겉돌 수밖에 없었던 그 사실이 흥미를 자아내게 한다.

다섯째, 羲之는 會稽에서 칭송받을 만한 治績을 거두었다.
—— 清晏(청안)한즉 곧 백성과 더불어 즐거움을 같이하고, 饑荒(기황)한즉 곧 근심을 함께하였다. 租稅를 적게 하고, 役事를 덜었다. 또 建議로써 長吏를 重責하고, 姦吏를 痛懲하였으니……

永和九年(三五三年)에 羲之가 尙書僕射謝安(魯一同의 考證에 의하면 이는 謝安이 아니고 謝尙인 듯함) 앞으로 보낸 글에, 「근자에 小生의 陳論하는 것마다 允約되었고, 따라서 백성들이 蘇息을 얻고, 각자의 업에 편안히 종사케 되었다」 하는 대목이 있다. 이해에, 앞서 말한 殷浩는 中軍將軍으로서 晉의 중앙 정부의 권위를 걸고 北進하는데, 先鋒인 姚襄의 모반으로 고전을 거듭하게 된다. 羲之로서는 홀홀히 이치와 명분에 서는 셈이었다. 「殷浩의 北伐을 諫하는 글」은 이 前年에 썼고, 「會稽王에게 올리는 箋」은 이 해에 썼다. 그러나 아무리 荒饉의 해라고

는 해도, 國家 非常의 시국하에, 한갓 지방 관리에 지나지 않는 羲之가 「陳論하는 것

마다 允納」되었다는 사실은 적이 의구심을 자아내기도 한다.

아닌게 아니라 羲之는 당당하게 正論을 토론한다. 그것이 때로는 일반인으로서 듣기

에 떠무스러울 정도의 사례도 없지 않다. 治城에서 謝安에게 한 말은 제쳐 두고라도,

世說에는 三三八年, 羲之가 三十二세로 庾亮의 參軍이었을 무렵의 다음과 같은 일화가

전해지고 있다.

庾亮이 武昌에 있었을 때의 일이다. 어느 맑은 가을밤, 경치 좋은 南樓 위에서, 殷

浩, 王胡之 등의 젊은 막료들이 詩를 朗詠하며 마음껏 즐기고 있었다. 이때 자갈길을

걸어오는 신발 소리도 요란하게, 여남은 사람의 막료를 거느리고, 느닷없이 庾亮이 나

타났다. 젊은 士官들은 놀라서 창황히 물러가려 하였다. 그러자 庾亮은, 「모두들 가지

말고 그대로 있거라. 나도 함께 어울려 보자꾸나」 하고서, 자리를 잡고 앉아 그들과

어울려 詠讚하였다. 후일에 羲之는 丞相王導를 만났을 때 이 이야기를 하였다. 그러자

丞相은, 「그런 경우엔 庾亮도 까다롭게만 굴 수도 없는 노릇이지」 하였다. 이에 대하

여 羲之는 「생각컨대 오직 邱壑이 있을 뿐이로구나」 하는 말을 뱉었다.

또 王羲之傳에 있는 일화로, 三五五年 즉 그가 관직을 떠난 이후의 일이다. 그때 劉

惔은 丹陽의 현령이었다. 許詢이 어느 날 劉惔의 집에 와서 묵었던 바, 林帷新麗하고

飮食豊甘하였다. 許詢이 말했다. 「이렇게 지낼 수 있다면야 東山에 있기보다 낫다.」

이 말을 받아 劉惔이 말했다. 「만일 吉凶이 사람에게 연유된다는 것을 자네가 알고 있

다면, 나 같은 사람이 어찌 이러한 생활을 오래 유지할 수 있겠는가.」 그러자 마침 그

자리에 같이 있었던 羲之가 말했다. 「巢許(巢父와 許由)로 하여금 稷契(稷과 契, 堯舜

두 임금의 신하)을 만나게 하였더라면 마땅히 이런 말이 없었을 것을.」 이에 劉惔과 許詢

의 얼굴에 부끄러운 빛이 떠올랐다.

그런 소리를 들으면 얼굴이 붉어지는 게 당연하지 않은가. 하룻밤의 향응을 받은 손

님으로서 한 마디 한 許詢의 諧謔이 羲之에는 도무지 통하지가 않는 것이다.

이상의 두 일화는 어디까지가 진실인지 알 수 없는 일이지만, 이러한 것으로 미루어

보면, 羲之에게는 의외로 모난 성격이 있었을 뿐 아니라, 해학적인 風流性도 결여되어

있었던 것같이 여겨진다. 상대방이나 또 분위기를 전혀 헤아리지 않고, 불쑥불쑥 내뱉

는 그의 말에는, 異常 감각의 천재적인 心象을 암시하는 듯한 느낌이 들기도 한다.

그런데 좀 奇異한 생각이 드는 것은, 民生을 두텁게 하기 위하여 羲之가 올린 建議

가 전부 允納되었다는 것과, 外域 파견을 懇望한 그의 소원이 끝내 한번도 성취되지

않았다는 사실이, 어쩐지 서로 아귀가 맞지를 않는 것 같은 것이다.

여섯째, 관직을 떠나 초야에 묻힌 이후에도, 羲之는 항상 時事에 관심을 기울여, 人

才를 아끼고 大學을 기뻐하는 등, 우국충정이 남다른 바 있었다.

일곱째, 그의 글씨이다. 한갓 徵技라 할 수도 있는 글씨로 인하여, 天子가 몸소 편

찬하는 史書에 채택되었을 뿐만 아니라, 친히 그 評傳까지 손대도록 한 영광은 그 유

례를 찾아볼 수 없는 일이라 할 것이다.

이상이 羲之의 敬慕할 만한 일곱 가지이다. 이밖에 羲之의 결함 세 가지도 아울러

열거하고 있으나, 여기서 군이 그런 것까지를 캘 필요는 있을 것 같지 않으니, 이정

도로 덮어 두기로 한다.

羲之의 죽음에 대하여서는 전혀 알려져 있지 않다. 그의 사망 연대도 그저 추정의

영역을 벗어나지 못하고 있다. 이것은 羲之가 물론 羽化登仙한 것은 아니라 할지라도,

최소한 安穩하고 조용한 최후를 거두었다는 사실을 말해 주는 것이라 할 수 있다.

契其情而不一

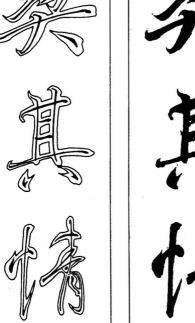

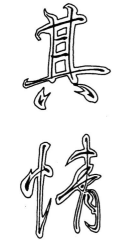

（一） 橫法（橫畫의 筆法）

露鋒의 橫畫「所不」

붓을 가볍게 내리면 筆鋒（붓끝）이 밖으로 나온다。 가운데쯤에서 약간 가늘게 하고、筆鋒을 돌려서 붓을 거둔다。 이를 옛날부터 「三過法」이라 부른다。

(어떤 點畫이나 모두 起筆、行筆、收筆의 三단계가 있다。)

帶鋒의 橫畫「一契」

帶鋒(搭鋒이라고도 함)은、앞 筆畫의 기세를 그대로 이어받아서 붓에다 힘을 주면 筆鋒이 꺾인다。 그대로 오른쪽으로 움직여 가서、끝에서 筆鋒을 돌려 거둔다。 삐처 나올 때도 있다。

垂頭의 橫畫「其情」

筆鋒을 아래에서 치올리며 내린다。 筆鋒이 나타나서 끝이 뾰죽해진다。 末端은 붓을 눌러서 弧形으로 휘어진다。

垂頭의 橫畫　　　　帶鋒의 橫畫　　　　露鋒의 橫畫

字事

清言

畫書

事言至宇清畫

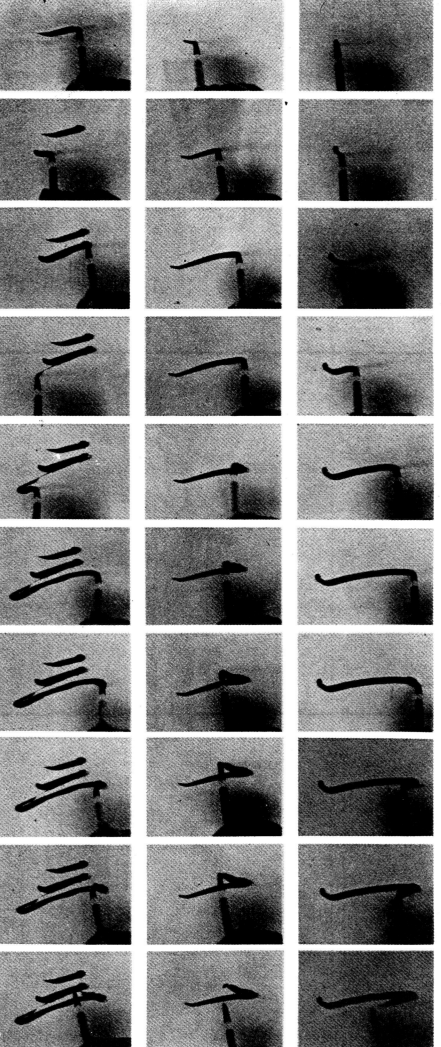

事言至宇清畫

下挑의 橫畫 「事言」
붓을 내리는 법은 帶鋒의 橫畫과 같다. 行筆의 끝에
이르러 붓을 누른 다음 左下로 삐친다.

上挑의 橫畫 「至宇」
앞 畫의 筆勢를 이어받고, 行筆의 末端에 이르러 左上
을 향해 붓을 들어 올리면 筆鋒이 드러난다.

並列의 橫畫 「清畫」
여러 개의 橫畫이 並列한 경우, 長短、太細、用筆의
각도 등이 서로 달라야만 한다. 算가지처럼 가지런한 것
을 기휘한다.

並列의 橫畫　　　　上挑의 橫畫　　　　下挑의 橫畫

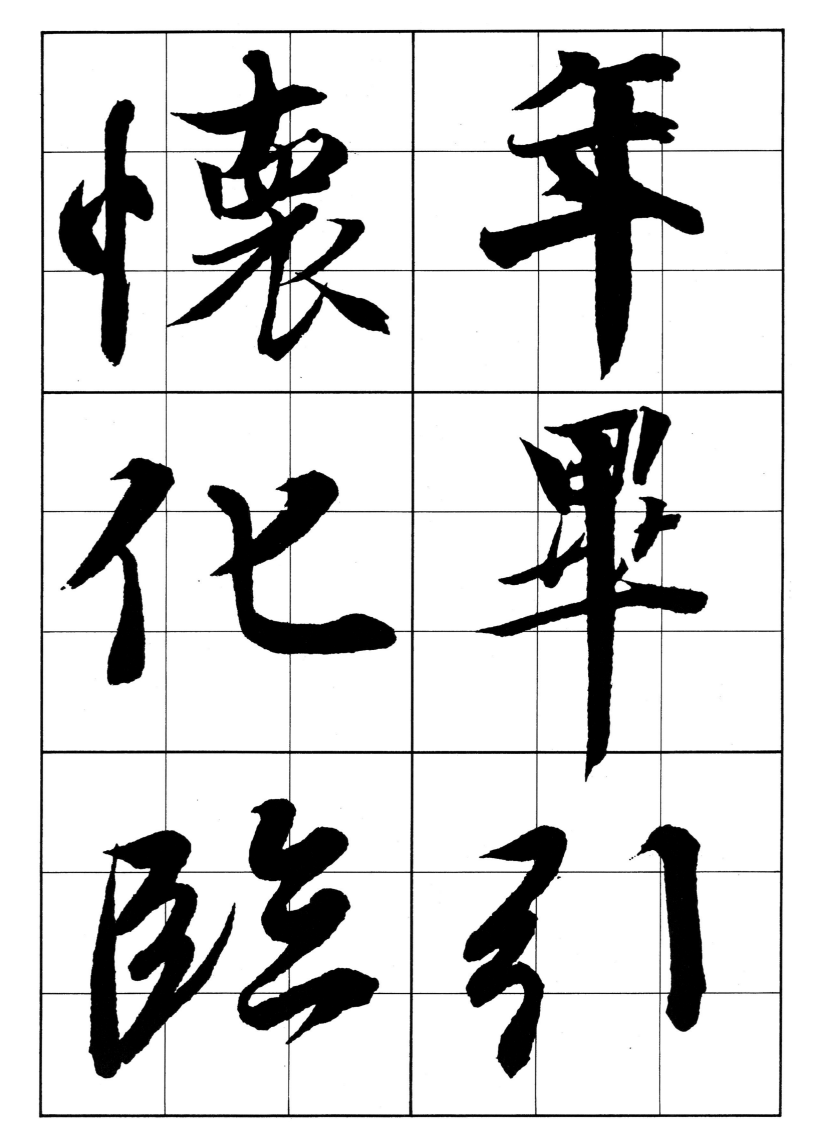

懷　衷　年

化　化　畢

陸　　　引

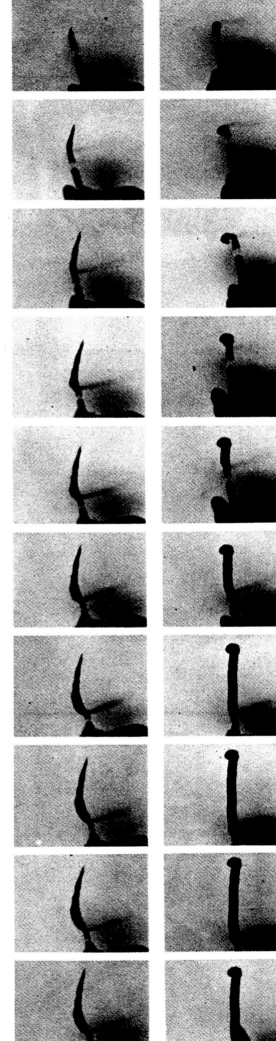

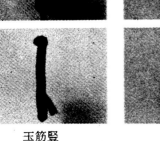

墜露竪　　　　玉筋竪　　　　懸針竪

年畢 引懷化臨

(二) 竪法(竪畫의 筆法)

懸針竪「年畢」
붓을 내릴 때는 藏鋒으로 하고, 아래로 그어 내려가
서、末端은 筆鋒을 드러내어 바늘처럼 되게 한다.

玉筋竪「引懷」
中鋒으로 그어 내려가서 末端에서 筆鋒을 돌려 거둔
다。똑 바른 젓가락 모양이 된다.

墜露竪「化臨」
가볍게 붓을 내리고、筆鋒을 되돌려 멈춘다。위가 가
늘고 아래가 굵다。아랫부분이 마치 이슬방울이 떨어져
내리는 듯한 형국을 이루고 있다。

21

轉仰俯　尚由懷

雨 由 懷 輕 仰 俯

向 由 懷 輕 仰 俯

斜竪 「向由」
順鋒으로 右下를 향해 그어 내려간다. 오른쪽의 竪畫과 균형 있게 凹주보도록 한다. 末尾는 가볍게 멈춘다.

弧竪 「懷輕」
中鋒으로 그어 내려가서, 붓을 거둘 때는 筆鋒을 되돌리며 弧形으로 휜다.

帶鉤竪 「仰俯」
앞 畫의 기세를 이어받은 채로 筆鋒을 내리고, 붓을 움직여 末端까지 가서, 일단 눌렀다가 위로 치쳐 올린다. 왼쪽으로 치칠 때도 있고, 오른쪽으로 치칠 경우도 있다.

帶鉤竪 弧竪 斜竪

2

同
曲
帯
古
幽
群

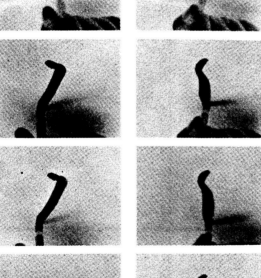

曲頭竪 「曲古」
붓끝이 종이에 닿으면 곧 右下로 돌리며 붓을 움직여 간다。 둥그스름한 느낌을 자아낸다。

雙校竪 「羣同」
中鋒으로 똑바로 아래로 그어 내려가는데、 退筆이 갈라져서 두 가장귀가 나고、 중간에 가느다란 흰 줄이 남는다。 「破鋒」이라고도 한다。

並列竪 「帶幽」
여러 개의 竪畵이 並列로 있을 때에는 筆法이나 각도에 변화를 부여해야만 한다。 雷同을 꺼린다。

並列竪　　　　　曲頭竪　　　　　曲頭竪

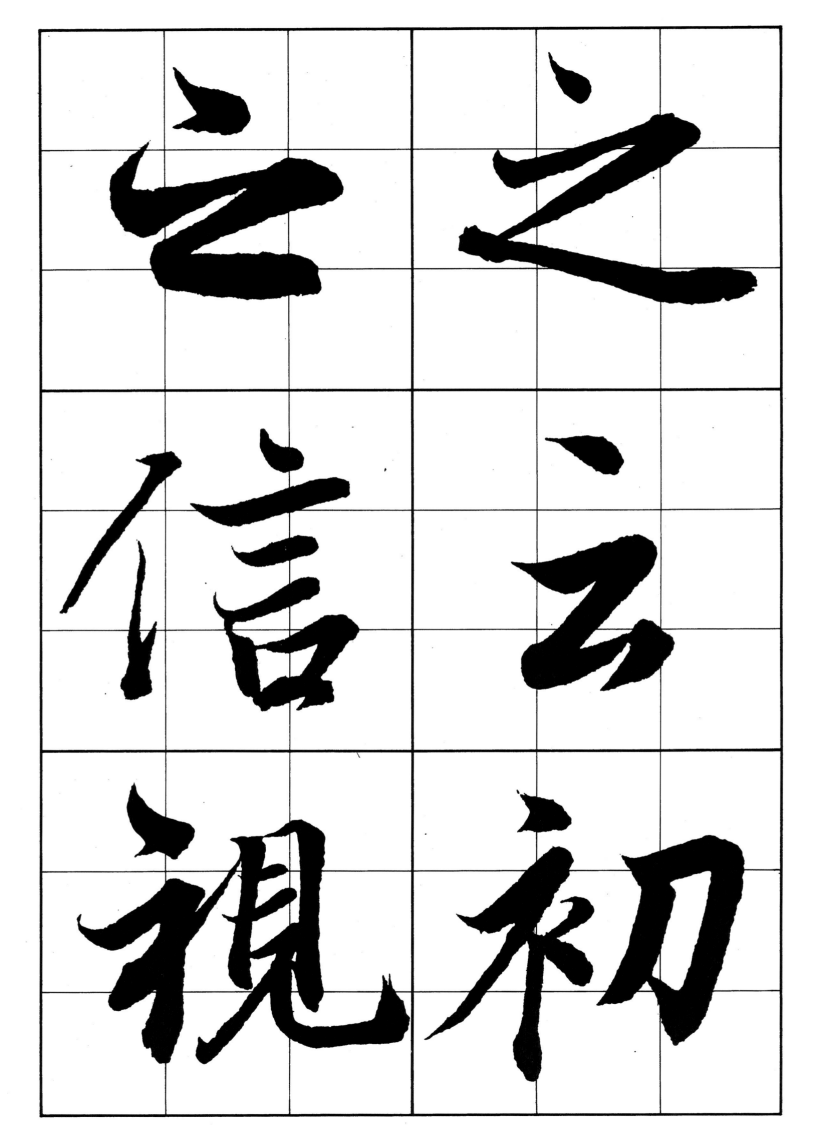

己之信

言云初

視

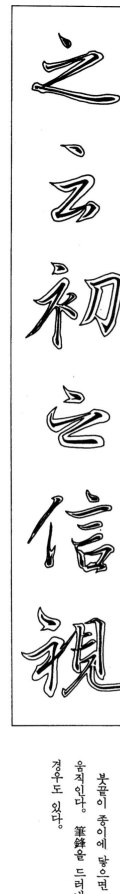

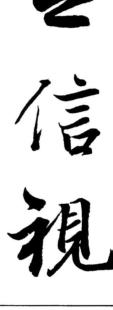

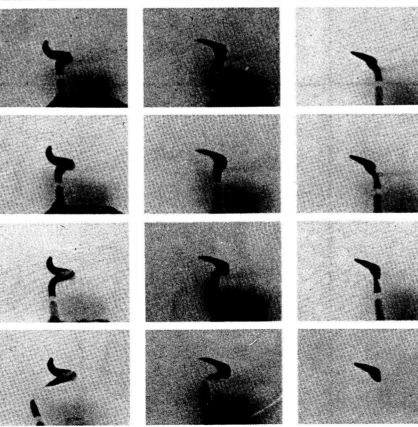

曲頭點	出鋒點	斜點

(三) 點法(點의 筆法)

斜點 「之云」

順鋒으로 右下를 향해 붓을 누지른 다음, 붓을 살짝 들면서 左上方으로 가볍게 들어 낸다.

出鋒點 「初之」

붓을 내리는 법은 斜點과 같으며, 末端에서 붓끝이 드러나게 하되, 너무 길게 삐쳐서는 안된다.

曲頭點 「信視」

붓끝이 종이에 닿으면 곧 右下方으로 彎曲시키며 붓을 움직인다. 筆鋒을 드러내지 않을 때도 있고, 삐쳐 나갈 경우도 있다.

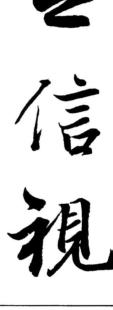

不遇

不快

美外

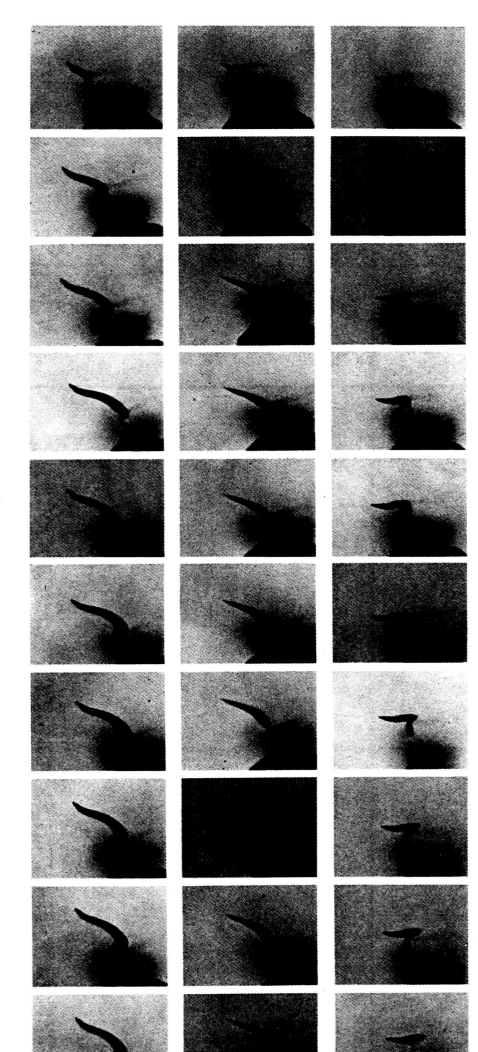

遇快外不不美

遇快外不不美

平點 「遇快」
順筆로 슬쩍 누른다。 短橫畫같이 된다。

長點 「外不」
點이 길어지면 붓을 눌렀다가 거둘 때에 왼쪽 筆畫 쪽을 향해 돌아오도록 한다。

帶鉤點 「不美」
露鋒으로 右下로 굽어지며 붓을 움직여 가서、 끝은 順勢로 왼쪽으로 돌려서 삐친다。 너무 길게 삐쳐서는 안 된다。

帶鉤點 長點 平點

終之集

次興

況於

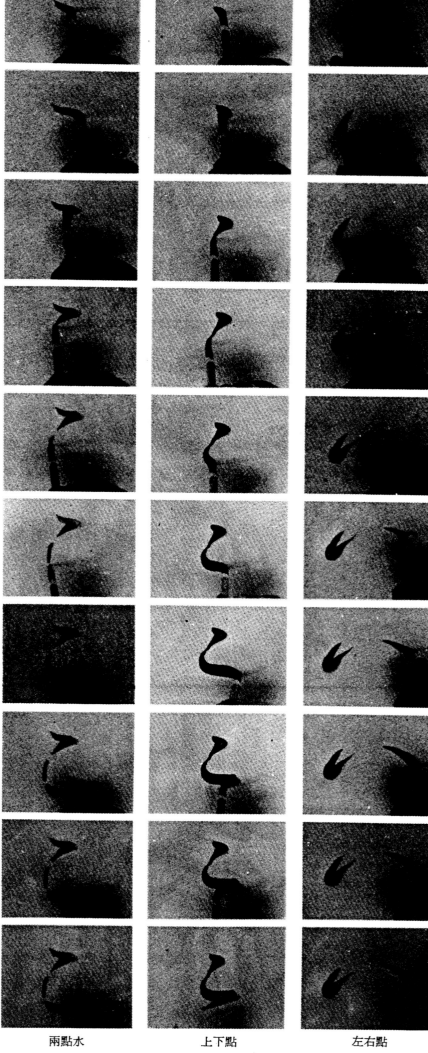

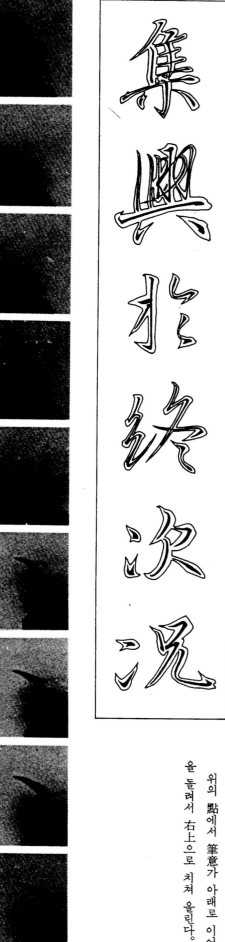

集興於終次況

集興
於終
次況

左右點「集興」
左右가 서로 照應케 한다. 오른쪽 點은 붓을 일단 늘렀다가 들어낸다. 약간 길게.

上下點「於終」
上下가 서로 照應케 한다. 아래 點은 삐쳐도 좋다. 가볍고 재빠르게.

兩點水「次況」
위의 點에서 筆意가 아래로 이어진다. 아래 點은 붓끝을 돌려서 右上으로 치쳐 올린다.

兩點水　　　　上下點　　　　左右點

清滿歲
絲以列

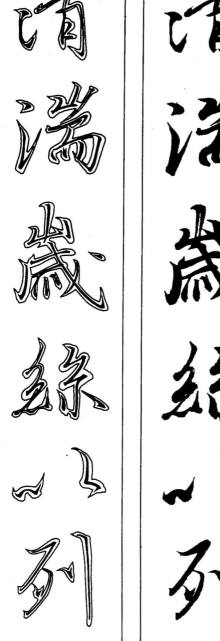

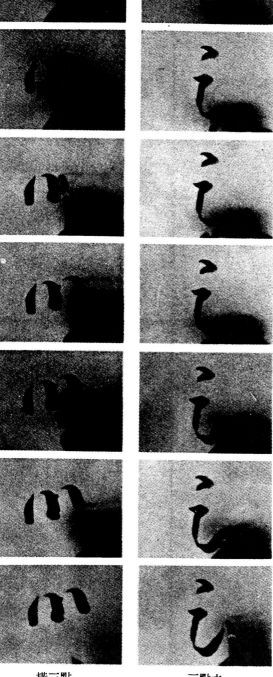

三點水 「淸滿」
처음의 點에서 아래로 이어지되, 다음 點은 붓을 눌렀다가 아래로 향하고, 末端은 붓끝을 꺾어서 위로 치친다. 세 點의 筆畫은 서로 照應케 해야만 한다.

橫三點 「歲絲」
三點은 橫勢를 취하며, 끊어지기도 하고, 이어지기도 한다. 마지막의 點을 치칠 때는 右上方을 향한다.

帶右點 「以列」
첫 點의 筆鋒을 일단 눌렀다가 들어 올리고는 다시 누른다. 치친 붓끝은 오른쪽을 향한다.

| 帶右點 | 橫三點 | 三點水 |

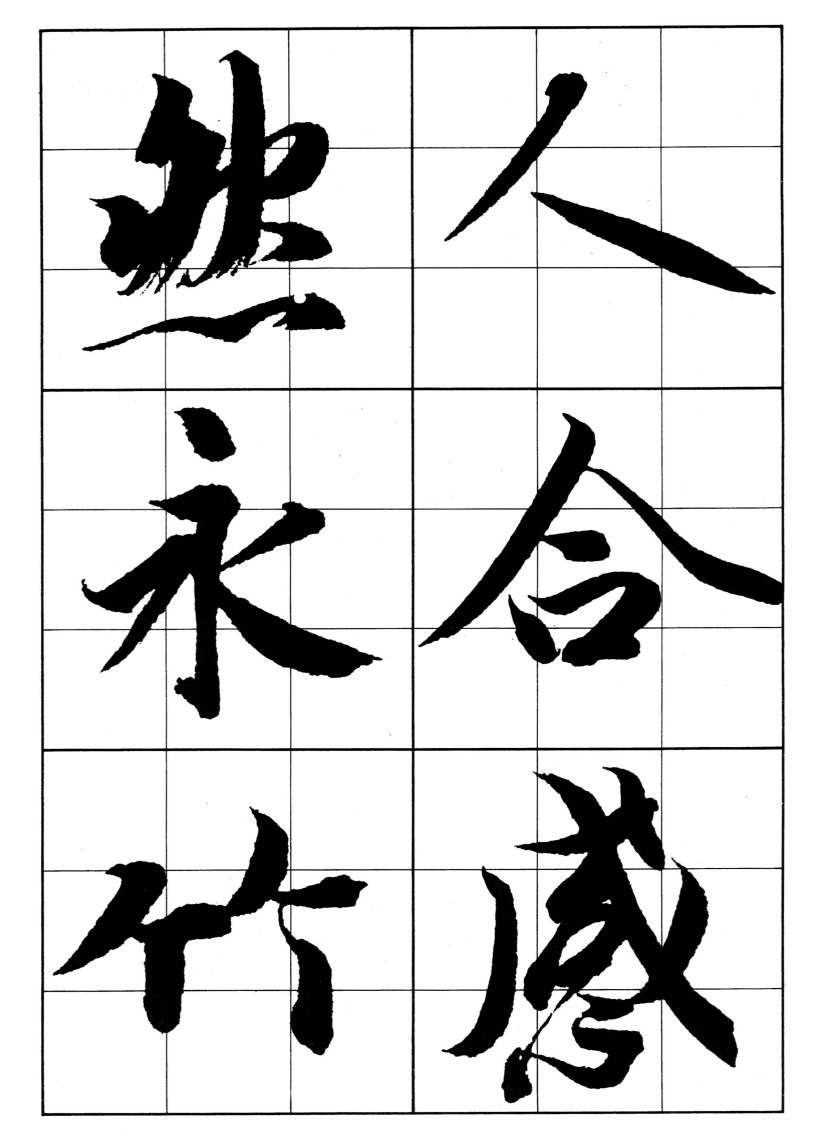

無　人

永　令

竹　感

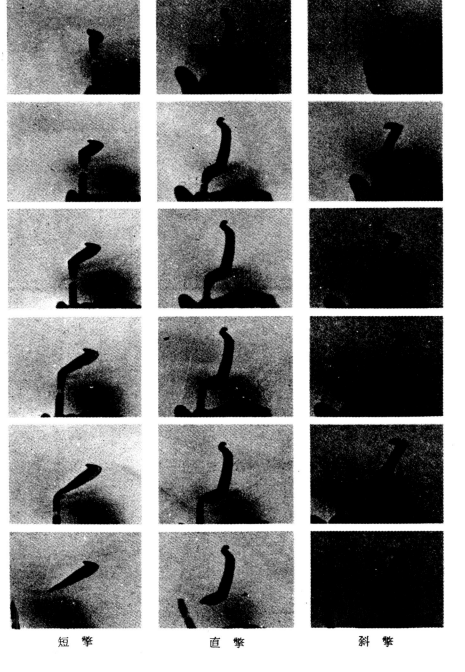

人合感然永竹

人合感然永竹

(四) 撇法 (삐침)

斜撇「人合」
붓끝을 내려서 일단 붓을 눌렀다가 左下로 향한다. 붓을 움직여 가면서 스르르 들어 올리고, 마지막에 가서 삐쳐 나간다. 끝은 뾰족해진다.

直撇「感然」
붓을 내릴 때는 露鋒으로, 上半은 똑바로 내리긋고, 아래에서 삐친다. 오른쪽 또는 왼쪽의 筆畫과 균형 있게 마주보도록 한다.

短撇「永竹」
붓끝을 꺾어서 누른 다음, 기세 좋게 삐친다. 末端은 새부리같이 날카롭다.

短撇　　　　直撇　　　　斜撇

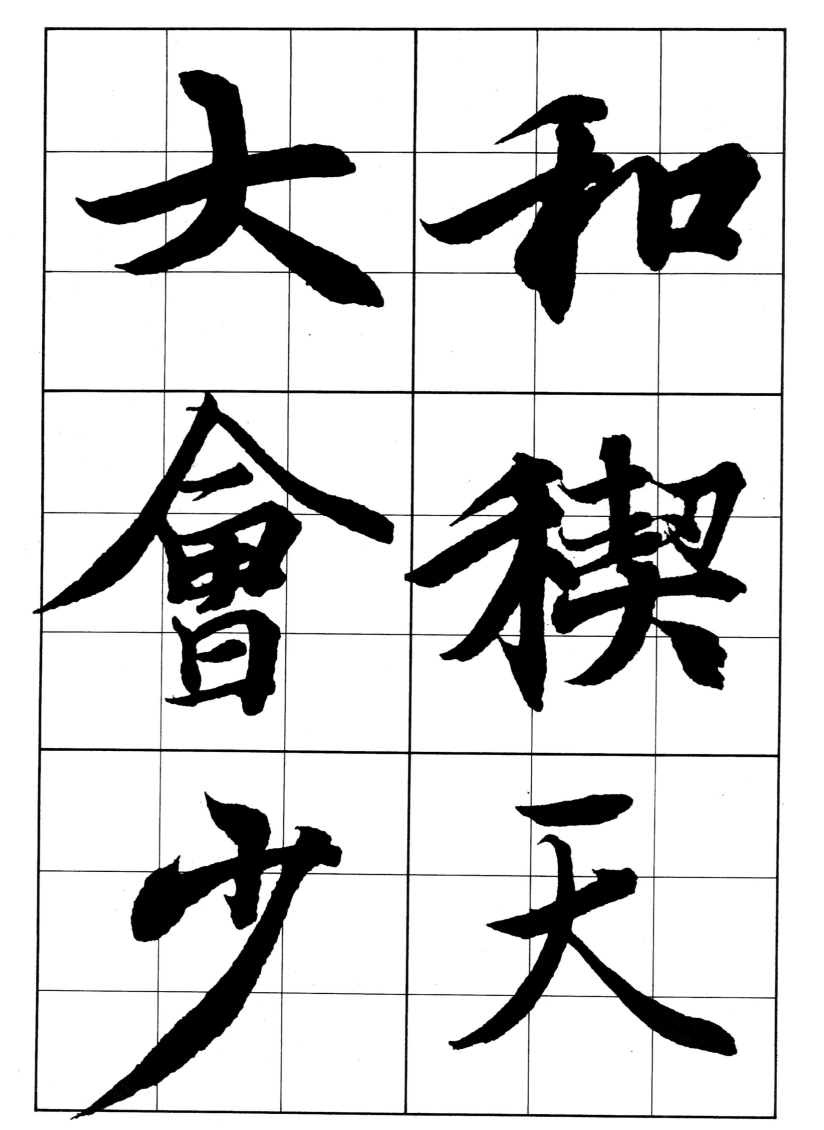

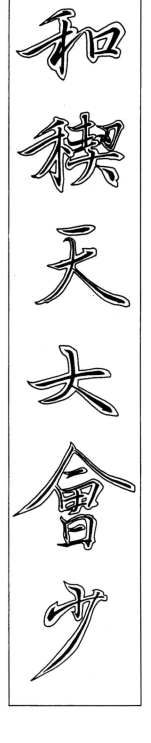

平撑 「和穆」
아래에 橫畫이 있을 때, 上平撑이 된다. 逆筆로 붓을 내려서 눌렀다가 삐친다. 末端의 筆鋒은 날카롭다.

長曲撑 「天大」
윗부분은 똑바르고, 아랫부분에서 彎曲한다. 撑은 힘찬 느낌이 나도록 해야 하며, 오른쪽의 捺畫과 잘 어울리도록 한다.

蘭葉撑 「會少」
붓을 가볍게 움직여 간다. 중간쯤에서 아래쪽이 불룩하게 굵어진다. 난초 잎같이 飄逸한 느낌이 난다.

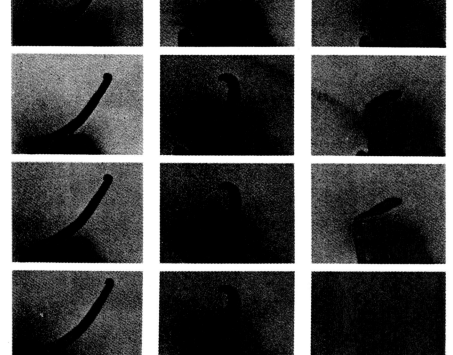

蘭葉撑 長曲撑 平撑

仰領在者風及

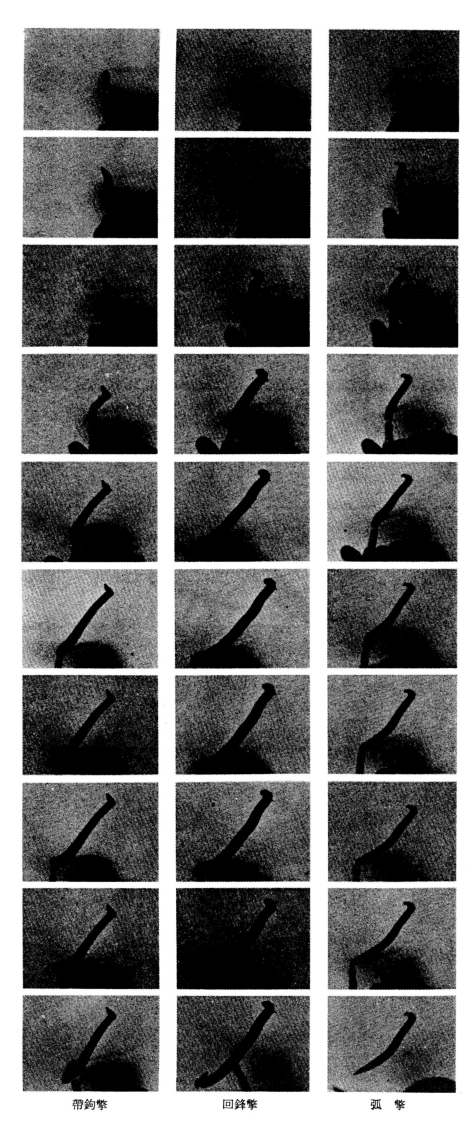

仰領在藷風及

仰領在者風及

弧擎 「仰領」
위의 글자는 볼록한 弧, 아랫 글자는 오목한 弧, 양쪽
이 다같이 둥그스름한 느낌을 자아낸다.
回鋒擎 「右者」
末端은 삐쳐 나가지를 않고, 붓을 되돌려 거둔다. 鉤
와 비슷하나 서로 같지 아니하다. 매우 含蓄이 있다.
帶鉤擎 「風及」
위의 글자는 直擎에 鉤가 있는 것, 아랫 글자는 斜擎
에 鉤가 있는 것. 末尾는 筆鋒을 꺾어서 左上으로 鉤가
나오게 한다. 짤막하게 한다. 너무 길면 안된다.

| 帶鉤擎 | 回鋒擎 | 弧擎 |

峻 感

形 今

然 及

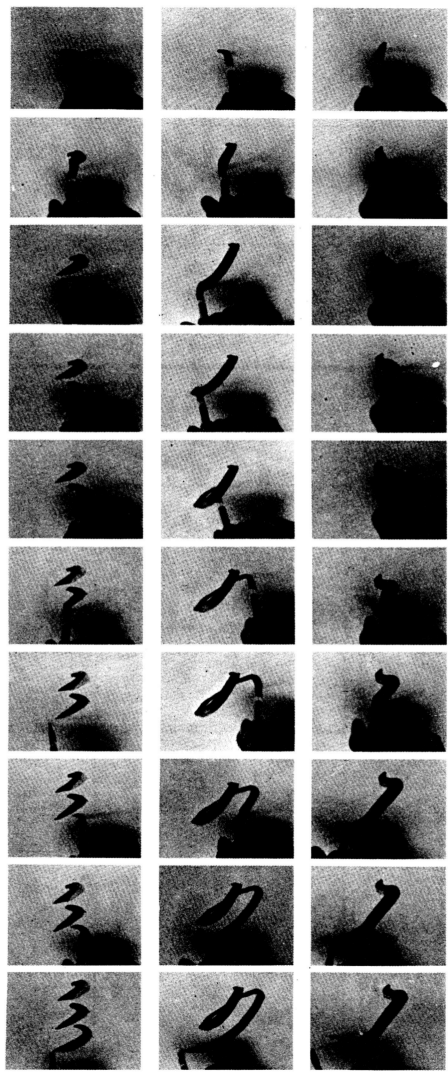

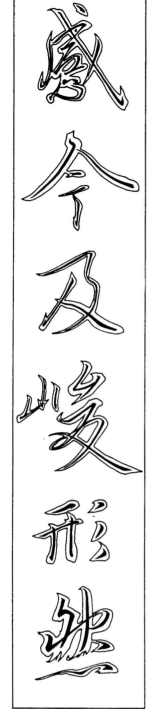

盛今及峻形然

盛今及峻形然

曲頭撆「感今」
露鋒으로 彎曲하여 그어 내린다. 撆의 첫머리에 둥그
스름한 느낌이 있다.

並列撆「及峻形然」
여러 개의 撆이 並列할 때, 筆法과 각도에 신축、변화
를 부여해야 한다. 雷同을 피하기 위해서이다.

並列撆　　　　並列撆　　　　曲頭撆

林地
獵抱
視咸

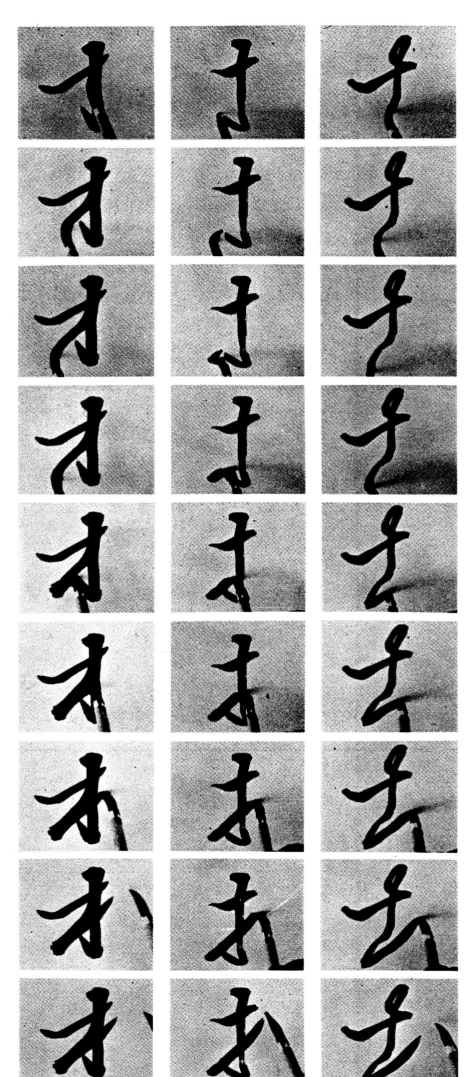

地抱或林猶視

地抱或林猶視

地抱或林猶視

(五) 挑法(挑의 筆法)

短挑「地抱或」

앞 畫의 筆勢를 이어받아서 筆鋒을 내리면, 右下 쪽으로 붓을 눌렀다가 右上方으로 가볍게 치쳐 올린다. 붓끝에 힘이 드러나야 한다.

長直挑「林猶視」

붓을 내리고서 左下方으로 筆鋒을 꺾은 다음, 원래의 방향 즉 右上方으로 치친다. 오른쪽과 잘 어울리도록 한다.

長直挑　　　　短挑　　　　短挑

4

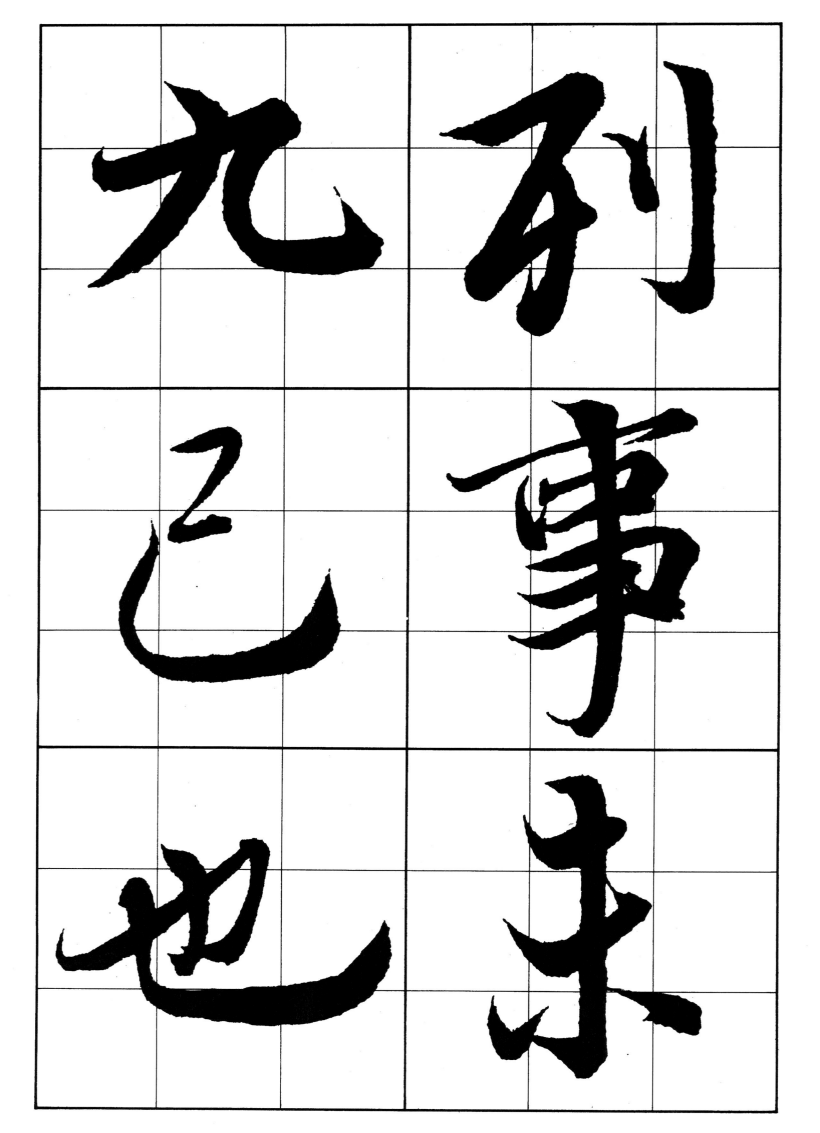

列事
九
已 未
也

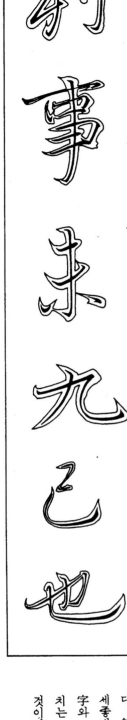

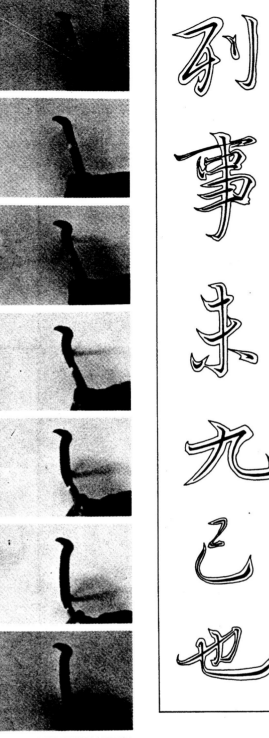

(六) 鉤法〈鉤의 筆法〉

豎鉤 「列事未」
露鋒 혹은 帶鋒으로 붓을 아래로 움직여 가면 豎畵이 그어진다. 거기서 살짝 붓을 왼쪽으로 돌려, 일단 멈춘 다음에 왼쪽으로 치친다. 힘차고 안정감 있게.

豎彎鉤 「九己也」
굽어 돌아간 곳에서부터 둥그스름한 느낌이 나도록 한다. 鉤는 일단 붓을 멈추었다가 치친다. 힘을 주어서 기세좋게 치칠 것. 鉤를 치치는 법에 세 종류가 있다. 「九」字와 같이 안쪽으로 치치는 것, 「己」字와 같이 위로 치치는 것, 「也」字와 같이 바깥쪽으로 치치는 것 등이 그것이다. 바깥쪽으로 치치는 것은 隸書의 筆法이다.

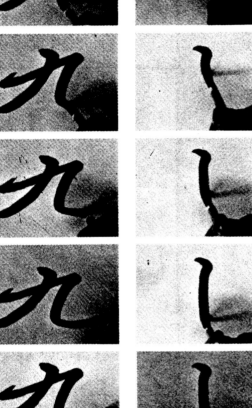

竪彎鉤　　　　　竪彎鉤　　　　　竪鉤

寄　咸

惠　戋

悲　甾

盛 我 宙 寄 惠 悲

盛 我 宙 寄 惠 悲

斜鉤 「盛我」
「戈鉤」라고도 한다. 끝에서 일단 멈추었다가 붓을 혀서 치친다. 힘차고 기세 좋게. 鉤는 비스듬히 휙 그을 것. 그다지 많이 휘지 않는다.

橫鉤 「宙寄」
붓을 내릴 때는 가벼운 기분으로 하고, 붓을 右上 쪽으로 비스듬히 움직여 가서 꾹 누질렀다가 펴친다. 짤막하고 힘찬 느낌이 나도록 해야 한다.

右彎鉤 「惠悲」
처음은 둥그스름하게, 뒤쪽은 평평해지며, 힘을 주어 筆鋒을 꺾은 다음, 글자의 중심부를 향해 치친다. 「橫戈」라고도 한다.

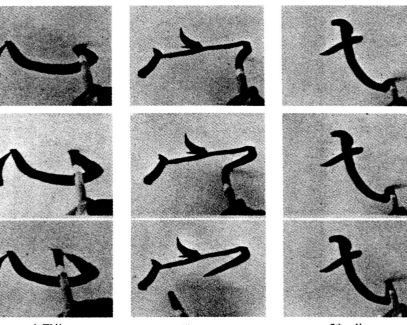

右彎鉤	橫鉤	斜鉤

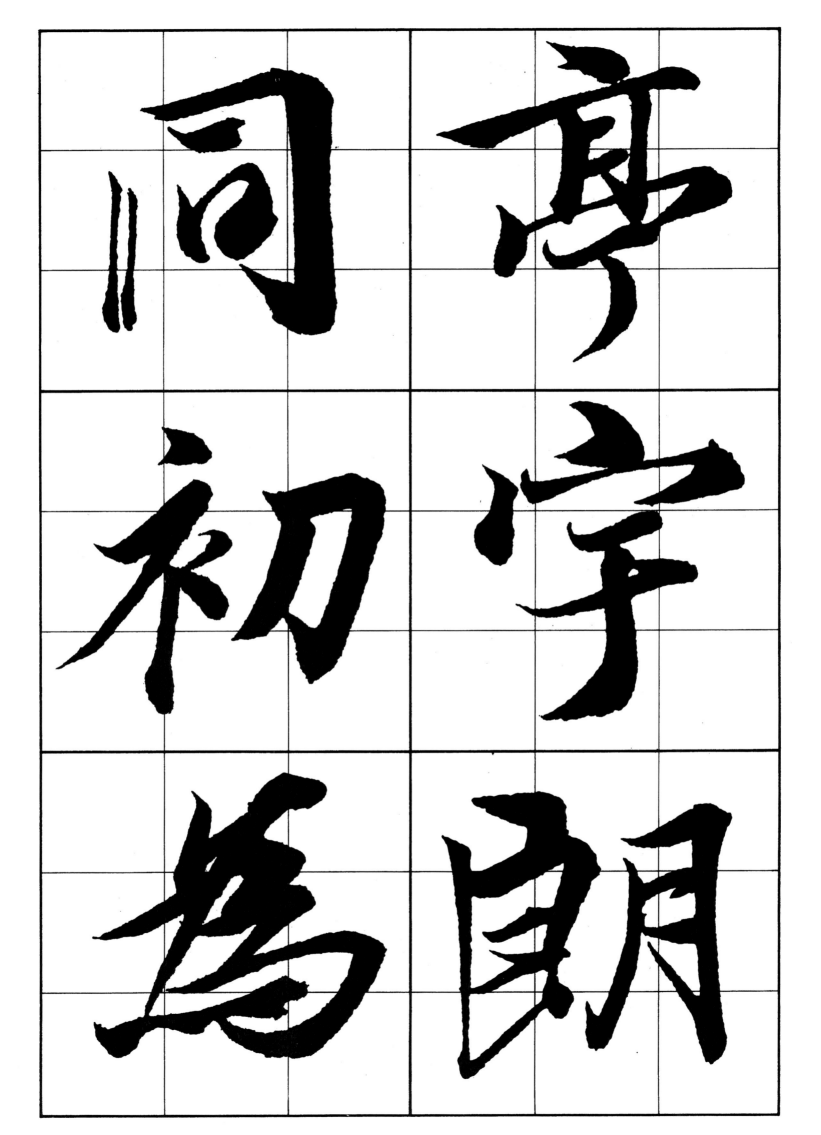

同 亭

初 字

為 朗

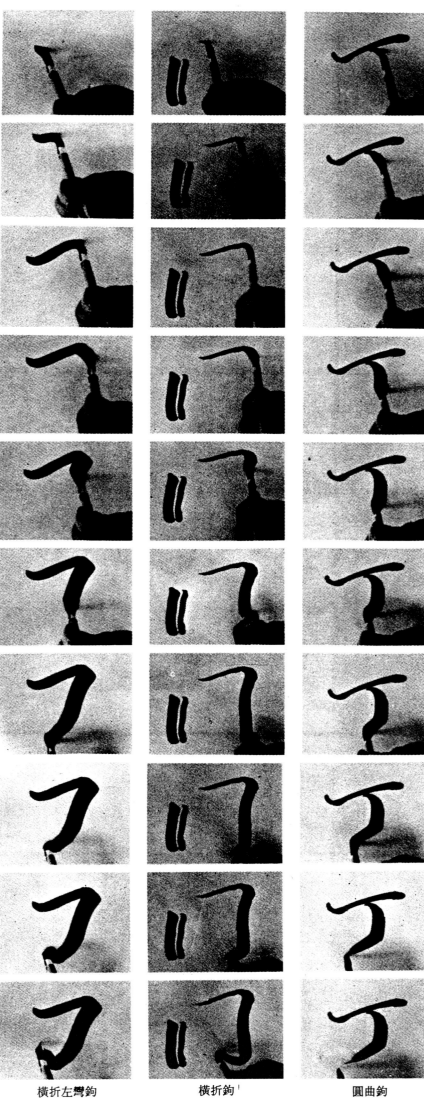

亭字 朗同 初爲

寧字朗同初爲

圓曲鉤 「亭字」
順筆 혹은 逆筆로 붓을 내리고, 붓을 끌어 당기는 듯
이 삐친다. 둥그스름해진다.

橫折鉤 「朗同」
붓을 들어서 방향을 바꾼 다음, 筆鋒을 꺾어 아래로
그어 내려가서, 일단 멈추었다가 치처 올린다.

橫折左彎鉤 「初爲」
오른쪽의 꺾이는 모퉁이에서 일단 멈추고, 筆鋒을 꺾
어서 左下方으로 내려가서 왼쪽으로 치친다.

横折左彎鉤　　　横折鉤　　　圓曲鉤

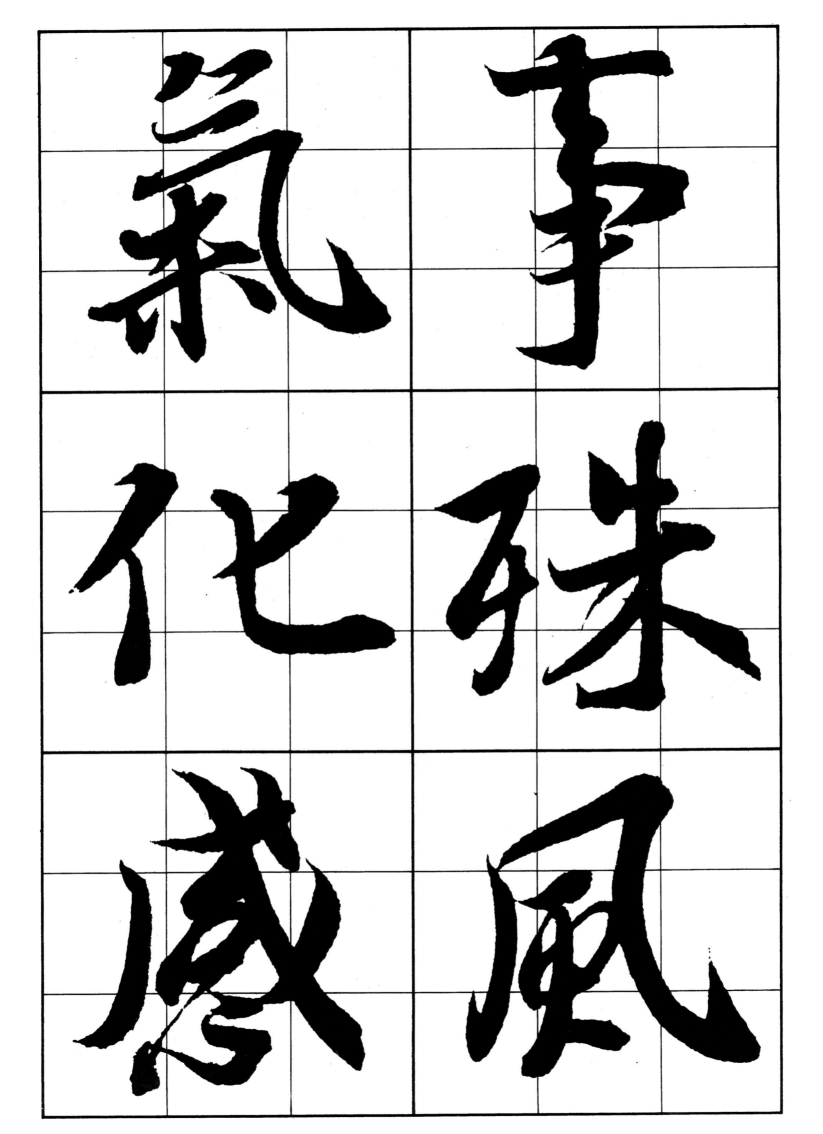

氣化感　爭珠風

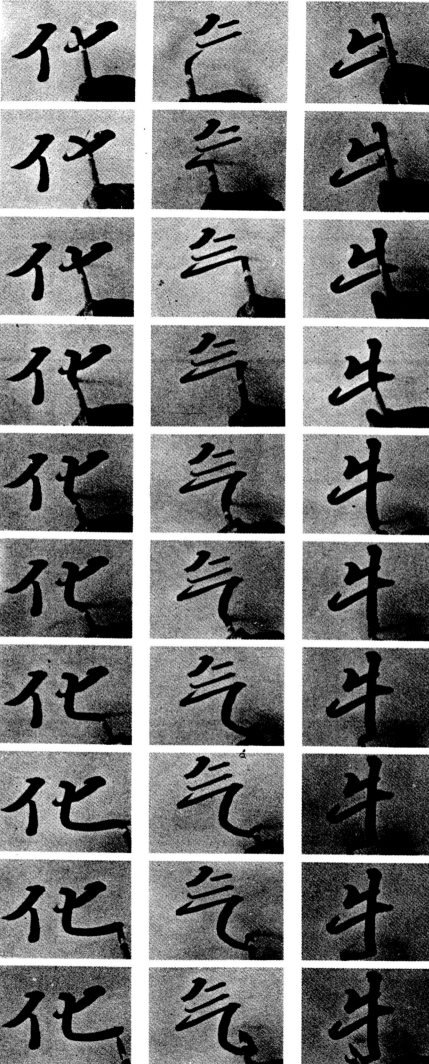

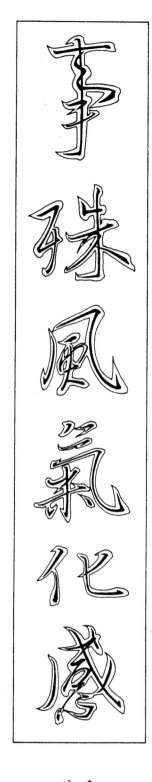

左平鉤 「事殊」

筆鋒을 꺾어서 삐칠 때, 특히 筆勢가 빠르고 격하다.

鉤의 위쪽 선이 평평해지도록 한다.

橫折右斜鉤 「風氣」

오른쪽 어깨 부분에서 붓을 들어 잠깐 선 다음, 기세 있게 획 右下로 내리 긋고, 마지막 부분에서 다시 멈추었다가 치쳐 올린다.

回鋒減鉤 「化感」

붓을 획의 끝에서 멈추면, 그대로 左上으로 돌려 筆鋒 을 거둔다. 치치지 않는다. 情感이 어리어 있고 雅趣가 있다.

| 回鋒減鉤 | 橫折右斜鉤 | 左平鉤 |

遷 又

之 林

天 之

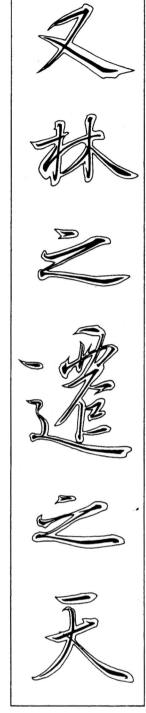

又林之遷之天

又林之遷之天

（七） 捺法（파임）

斜捺 「又林」
順筆 혹은 逆筆로 右下로 붓을 움직여 가되, 처음에는 가볍게, 차차 무겁게 하여 가서, 뻗쳐 나가기 전에 일단 붓을 멈추었다가, 붓을 차차 들어 올리면서 筆鋒이 드러나게 한다.

平捺 「之遷」
옛날에는 「波」라 하였다. 세 과정을 거쳐서 이루어지므로 「一波三折」이라 한다. 逆鋒으로 右下로 붓을 움직여 가서 末端에서 잠깐 멈추었다가, 順筆로 筆鋒이 드러나도록 한다.

回鋒捺 「之天」
捺의 末端에서 붓을 멈추어 슬쩍 되돌리어 거둔다. 깊은 마음이 함축되어 있는 듯한 느낌.

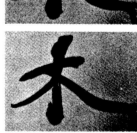

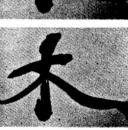

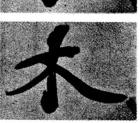

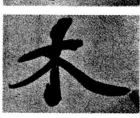

| 回鋒捺 | 平捺 | 斜捺 |

察
旦
邈
欣
陳
不

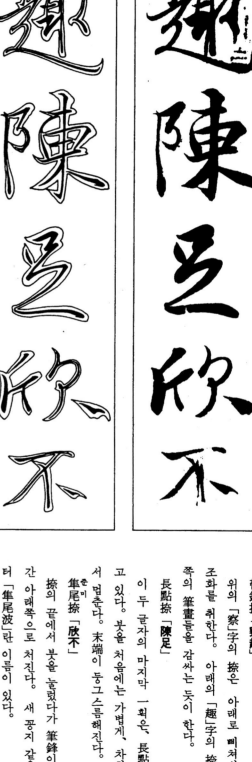

察趣 陳足 欣不

帶鉤捺 「察趣」
위의 「察」字의 捺은 아래로 삐쳐서 아래쪽 筆畫들과 조화를 취한다. 아래의 「趣」字의 捺은 위로 치쳐서, 안쪽의 筆畫들을 감싸는 듯이 한다.

長點捺 「陳足」
이 두 글자의 마지막 一劃은, 長點으로써 捺을 대신하고 있다. 붓을 처음에는 가볍게, 차차 무겁게 하여 나가서 멈춘다. 末端이 둥그스름해진다.

隼尾捺 「欣不」
捺의 끝에서 붓을 눌렀다가 筆鋒이 드러나게 한다. 약간 아래쪽으로 처진다. 새 꽁지 같은 모양이라, 옛날부터 「隼尾波」란 이름이 있다.

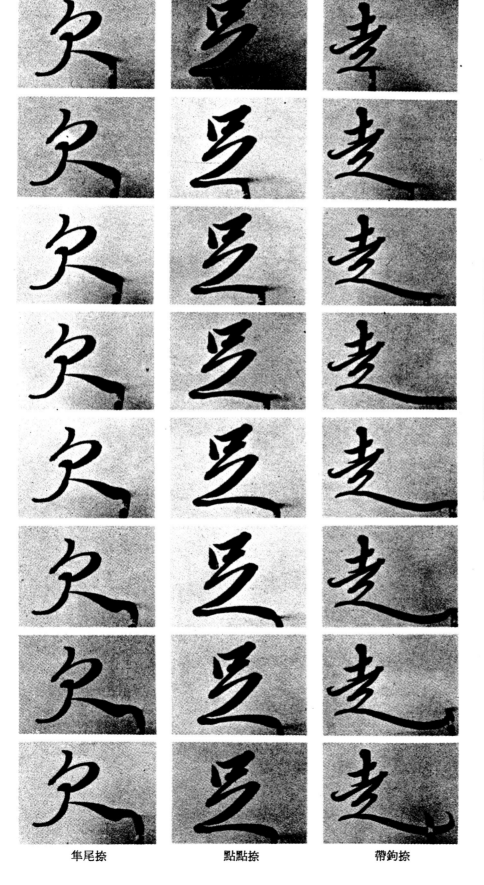

隼尾捺　　　　　點點捺　　　　　帶鉤捺

世目

媲固

也山

日固山世娛也

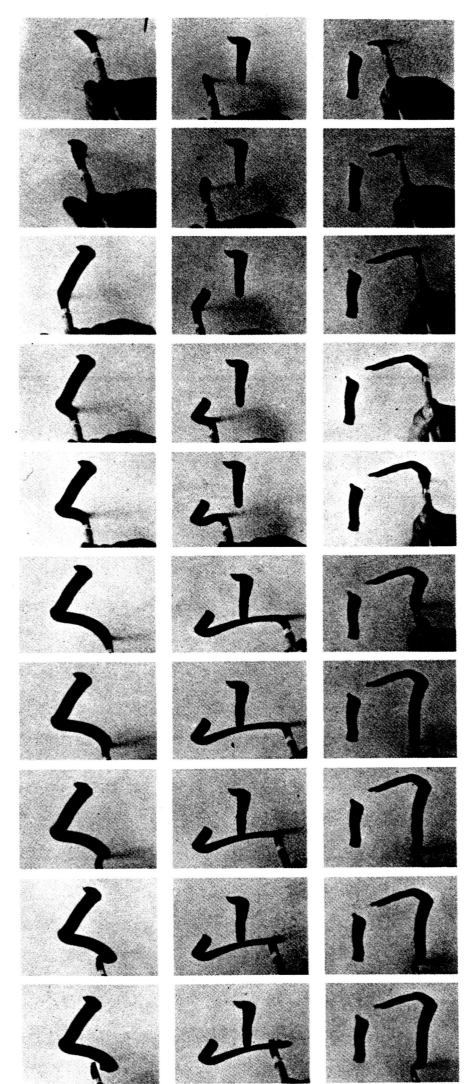

(八) 折 法

橫折「日固」
붓을 움직여 가다가 모퉁이에 이르면 힘을 주어 붓을 누른 다음, 아래쪽으로 내려 긋는다. 末端에서는 筆鋒을 되돌려 거둔다.

竪折「山世」
꺾이는 곳에서 붓을 살짝 들어 멈추고, 오른쪽으로 꺾어 나아가서, 末端에서 붓을 되돌리어 거둔다.

斜折「娛也」
위의 글자 「娛」字의 계집녀변은 비스듬히 꺾여서 右下로 향하고, 筆鋒을 되돌려 收筆한다. 아랫 글자 「也」字의 제一획은 右上方으로 비스듬히 나갔다가 꺾이는 곳에서 모퉁이를 이룬다.

斜折　　　竪折　　　橫折

(I) 橫聯橫(橫에서 橫으로) 「坐关」 윗 글자 「坐」의 첫 橫畫의 末端은 붓
을 눌려서 늘떡 뻐치고, 거거서 아래 橫畫이 시작된다. 아랫 글자 「关」의

(ii) 橫聯豎(橫에서 豎로) 「遊樂」 윗 글자 「遊」의 처음 二획은 使轉 사이
에 바늘 구멍 같은 조그마한 공간이 생겼다. 筆法을 또렷이 알 수 있다. 아
랫 글자 「樂」의 제十二획의 긴 橫畫은 붓을 되돌려 中鉤로 이어졌고, 使

(iii) 橫聯豎(橫에서 豎로) 「左在」 윗 글자 「左」는 使轉의 사이에 조그마한
구멍이 생겼으나, 아랫 글자 「在」는 使轉의 사이에 筆鋒이 가운데를 지나가고
있다.

坐 樂

美 左

遊 在

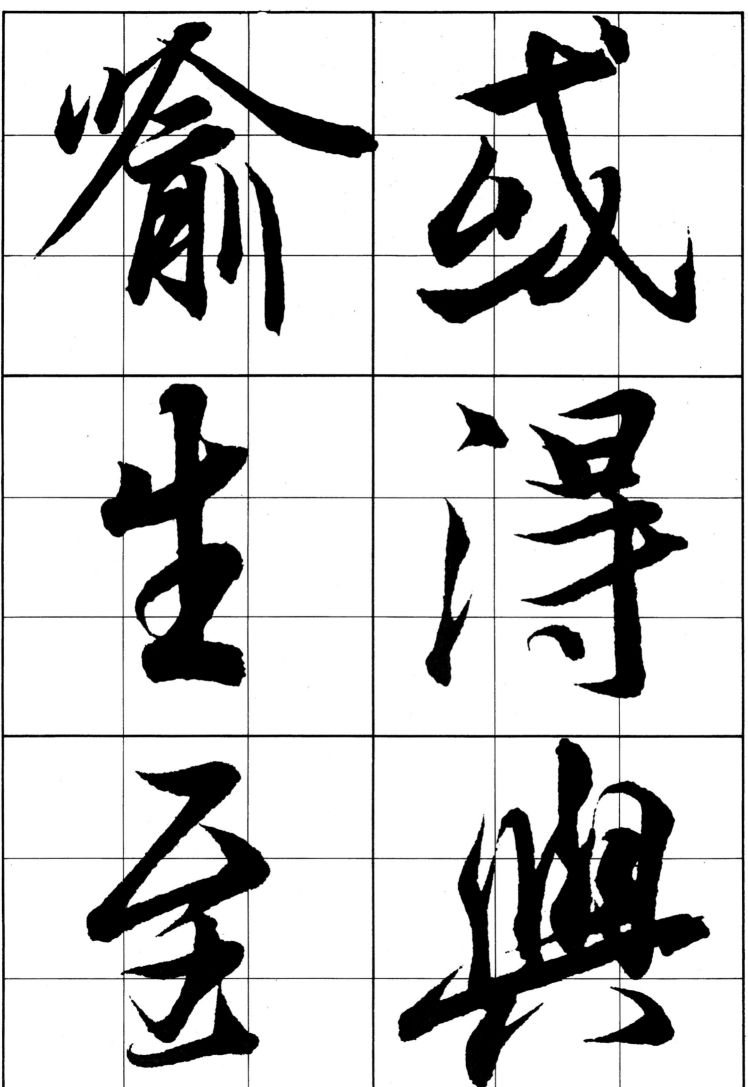

57

甚言

(ㄴ) **點聯點**(點에서 點으로) 「其以」 윗 글자 「其」의 아래 두 點, 아랫 글자 「以」의 왼쪽 두 點은, 붓을 들었다 눌렀다 하는 동작의 연속이며, 그 동작은 부드럽고 날카롭게 해야 한다.

(ㅅ) **點聯橫**(點에서 橫으로) 「弦言」 윗 글자 「弦」의 點은 아래의 橫畫에 이어져 있다. 자연스럽고 생생하다. 아랫 글자 「言」의 點은 아래의 橫畫을 지향하고 있다.

(ㅊ) **點聯竪**(點에서 竪로) 「將卷」 윗 글자 「將」의 點은 竪畫의 左측이라, 竪畫의 筆法은 帶鋒(앞 회에서 다음 회로 이어지는 用筆)이 된다. 아랫

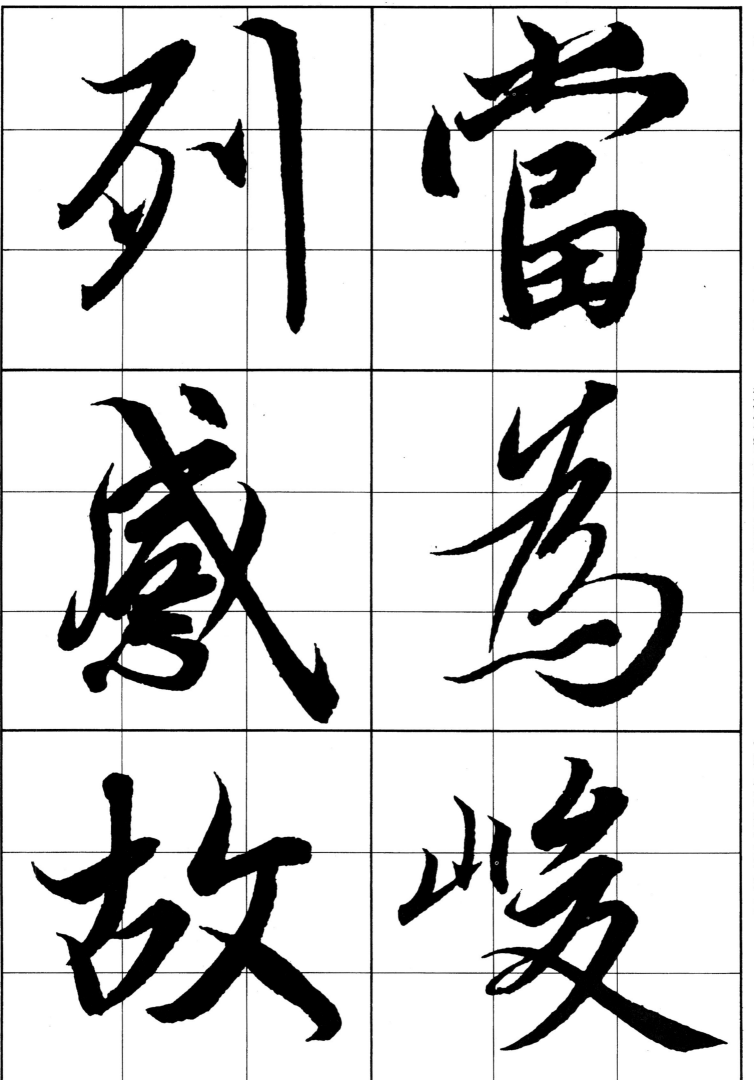

(10) 點聯畫(點에서 畫로) 「當爲」 윗 글자 「當」의 點과 畫은 좌우에서 서로 마주본다. 아랫 글자 「爲」의 點은 치쳐 올리고, 筆鋒을 꺾어서 위에서 左下로 삐친다. 使轉의 사이가 삼각형을 이루고, 구멍은 생기지 않는다.

(11) 點聯撇(點에서 撇로) 「峻列」 윗 글자 「峻」의 이어진 撇은 使轉의 사이에 遊絲가 나타나 있다. 아랫쪽 撇은 길게 삐친다. 아랫 글자 「列」의 제一撇에는 鉤가 있고, 제二撇로 筆意가 이어진다.

(12) 撇聯橫(撇에서 橫으로) 「感故」 윗 글자 「感」의 撇과 橫畫은 使轉의 사이에 遊絲가 나타나 있다. 아랫 글자 「故」의 撇과 橫畫은 斜折法으로 쓰여 있다. 풍만한 느낌이 나도록 해야 한다.

(17) 筆聯豎(筆에서 豎로)〔俯俯〕이 두 글자의 제一 은 때때로 붓끝을 되돌려서 다음의 豎畫으로 이어진다.

(18) 筆聯捺(筆에서 捺로)〔水文〕이 두 글자의 파 捺은 使轉 사이에 遊絲가 나타나 있다. 宛轉玲瓏하여 筆路가 또렷이 보인다.

(19) 筆聯點(筆에서 點으로)〔取以〕이 두 글자의 마지막 두 획은 筆鋒 이 선의 중앙을 지나고 있다. 點의 收筆은 筆鋒을 되돌릴 때도 있고, 필칠 때도 있다.

絲 朗 作

後 朗 作

凌 羣 視

(1) 大小의 相映「絲朗」 윗 글자「絲」는 왼쪽이 작고 오른쪽이 크다。아랫 글자「朗」은 왼쪽이 크고 오른쪽이 작다。

(2) 長短의 相映「作後」 윗 글자「作」은 왼쪽이 길고 오른쪽이 짧다。아랫 글자「後」는 왼쪽이 짧고 오른쪽이 길다。

(3) 太細의 相映「羣視」 윗 글자「羣」은 위가 굵고 아래가 가늘다。아랫 글자「視」는 왼쪽이 굵고 오른쪽이 가늘다。

錄

陳

錄猶

猶

集

況陳

集昔

況

(甘) 疏密의 相映 「錄猶」 윗 글자 「錄」은 왼쪽이 촘촘하고 오른쪽이 성기

다. 아랫 글자 「猶」는 왼쪽이 성기고 오른쪽이 촘촘하다.

(오) 正斜의 相映 「況陳」 윗 글자 「況」은 左가 正이고 右가 斜. 아랫 글

자 「陳」은 左가 斜요 右가 正이다.

(太) 寬狹의 相映 「集昔」 윗 글자 「集」은 위가 좁고 아래가 넓다. 아랫

글자 「昔」은 위가 넓고 아래가 좁다.

騁

視

弱

故

引

悼

（ㅅ）向背의 相映「弦故引悼」위의「弦故」두 글자는 左右가 서로 마주보고 있다。 아래의「引悼」두 글자는 서로 등을 돌려 대고 있다。 어느 쪽이나 글자의 重心이 平衡을 잘 이루고 있다。 이른바「기울어진 듯하되 실상은 바로 잡혀 있다」함이 바로 이것이다。

（ㅂ）高低의 相映「騁視」윗 글자「騁」은 左가 낮고 右가 높다。 아랫 글자「視」는 左가 높고 右가 낮다。

使轉의 交還

「蘭」문문법의 제三회에서부터 붓이 이어져 오른쪽의 짧은 竪畫을 쓰고, 이어서 짧은 두 橫畫을 그은 다음, 붓을 젖혀 위를 향하면서, 짧은 竪畫밖의 遊絲 上部에 짧은 橫畫을 쓰고는, 다시 붓을 돌려 아래로 향해 竪

하여 아래의 긴 橫畫으로 붓은 연속적으로 움직이고, 다음에 붓을 젖혀서 弧竪의 縱畫을 그어서 위로 치치고, 右下를 향하여 일단 붓을 멈추었다가, 다시 되돌려 나와 왼쪽을 향하였다. 구멍은 생기지 않았으나 筆畫은 圓轉如意이다.
「興」왼쪽의 두 竪畫에서부터 遊絲를 그으면서 중앙으로 써 올라

그대로 이어져 있을 뿐 아니라, 아래의 ㄴ橫畫과 左右의 두 點에까지 이어 져 간다. 用筆은 行雲流水와 같이 자연스럽고 一氣呵成에 넘친다. 「茂」초 두의 橫畫에서부터 遊絲를 그으며 왼쪽의 短竪을 쓰고, 筆鋒을 돌리면서 斜鉤를 쓰고, 이제 이 그마한 구멍이 생겼다. 다음에 橫鉤에서 붓을 젖혀

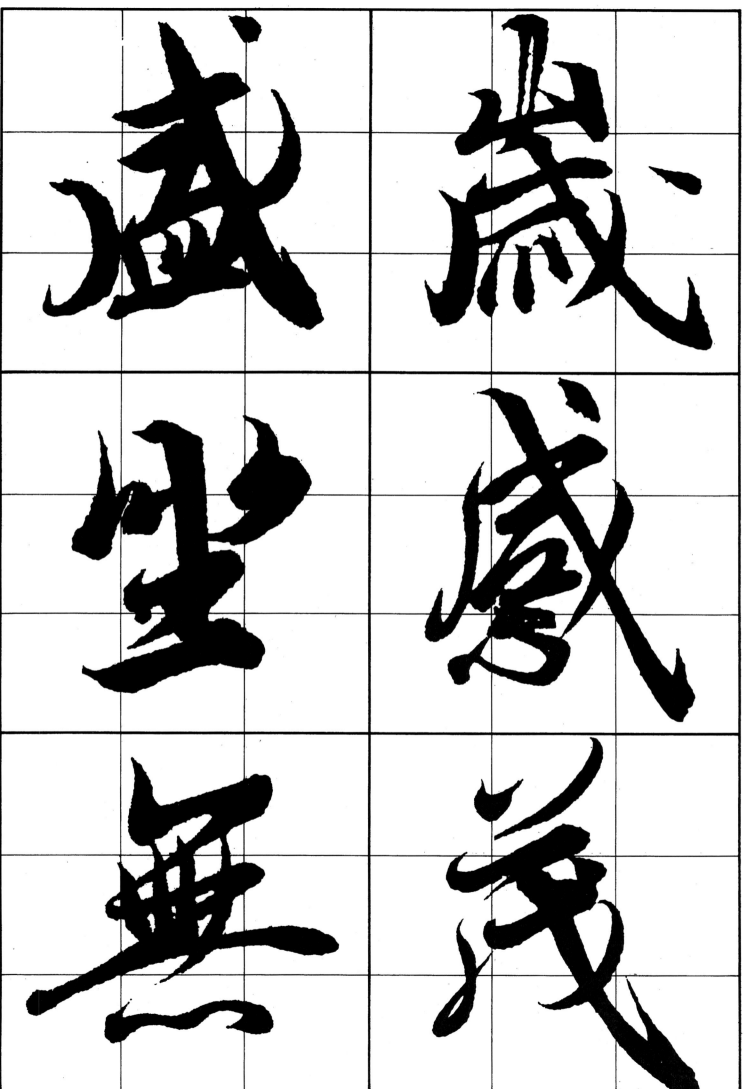

로 변화하였다. 그 다음에 붓을 젖혀 올려서 세 개의 短擊을 그어 공간을 메운다.「時」날일변의 두 點은 연속적으로 쓰고서 위의 弧橫으로 붓을 올긴다. 이어서 豎畫을 그은 다음, 붓을 들었다가 다시 내려 두 橫畫을 쓴다. 篆鋒을 돌려 위로 향하였다가 直鉤를 내려 그은 다음, 경쾌하게 최후의 點을 찍는다.

筆順의 先後.
一, 歲感 마지막 두 획은 左擊을 먼저 쓰고 點을 나중에 찍는다.
二, 茂盛 마지막 두 획은 點을 먼저 찍고 左擊을 나중에 한다.

三, 坐 두 橫畫을 먼저 쓴 다음에 가운데 豎畫을 긋는다.
四, 無 긴 橫畫 둘을 먼저 쓴 다음에 네 개의 豎畫을 긋는다.

五, 騁 왼쪽의 竪畫이 먼저, 네 개의 橫畫이 나중. 마지막 橫畫은 折鋒
으로 竪鉤를 만든 다음, 위의 길고 곧은 撆로 이어진다.
六, 樂 먼저 가운데 「白」字를 쓰고, 다음에 左右의 「幺」字를 쓴다.

七, 躁 먼저 「口」를 쓰고, 다음에 아래의 竪折, 이어서 중간의 短竪, 그
다음에 오른쪽 點을 위로 치치고서 오른쪽으로 향한다.
八, 萬 橫이 먼저, 짧은 竪畫이 나중, 이어서 오른쪽의 橫畫, 그 다음에

九, 閒 문문변은 왼쪽의 竪畫이 먼저, 橫折이 나중. 왼쪽의 點에서 이어
져 나가 오른쪽의 短竪를 쓰고, 붓을 일단 들었다가 橫折鉤를 쓴다.
十, 或 橫畫이 먼저로 斜鉤에 이어진다. 그 다음에 다른 筆畫을 쓴다.

萬　騁

閒　樂

戎　疎

之 為 事

同字異形

一, 之 위의 「之」字 點은 붓끝을 아래로 펴쳐 빼고, 撇은 筆鋒을 돌려 거둔다. 아래의 「之」字 點은 붓을 위로 빼고, 撇은 點으로 바뀌었다.

二, 事 위의 「事」는 楷書에 가깝고, 가운데 鉤는 비스듬이 치켜 내었으며, 아래의 「事」는 欹側勢를 취한 行書이다. 가운데 鉤는 평평하게 펼쳐 나왔다.

三, 爲 위의 「爲」字는 橫鉤에서 네 개의 點으로 이어졌고, 아래의 「爲」字는 橫鉤에서 遊絲를 그어 와서, 마지막은 橫畵이 된다.

67

四, 以 위의 「以」字는 오른쪽의 撇과 點이 方折의 橫畫을 이루었으며 用筆은 무겁다。 아래 「以」字는 오른쪽의 點을 順筆로 슬쩍 거둔다。 用筆은 가볍다。

五, 所 위의 「所」字 왼쪽 竪畫은 鉤를 지녔고, 오른쪽의 鉤는 평평하게 펼쳐 나왔다。 아래 「所」字는 왼쪽 竪畫에서는 筆鋒을 돌려 거두었고, 末畫은 변하여 長點이 되었다。

六, 欣 위의 「欣」字는 橫勢를 취하였고, 末畫은 隼尾捺이다。 아래 「欣」字는 縱勢를 취하였고, 末畫인 捺이 변하여 長點이 되었다。

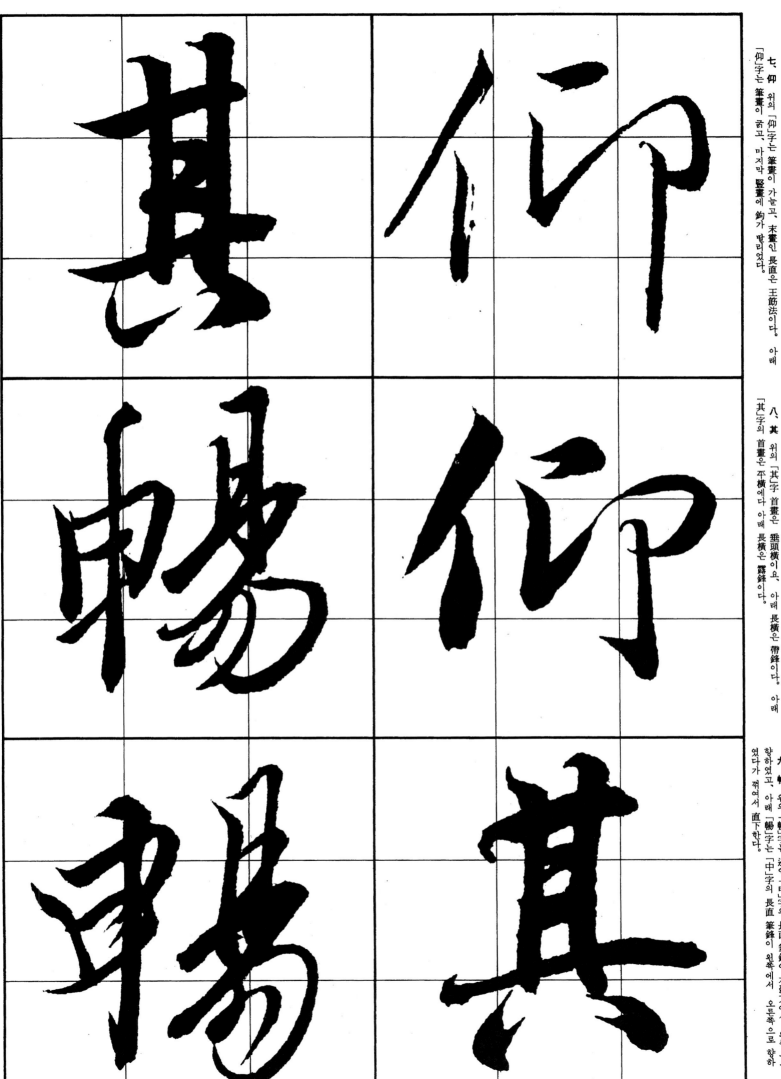

七、仰 위의 「仰」字는 筆畫이 가늘고, 末畫인 長直은 王筋法이다. 아래 「仰」字는 筆畫이 굵고, 마지막 竪畫에 鉤가 달리었다.

八、其 위의 「其」字 首畫은 垂頭橫이요, 아래 長橫은 露鋒이다. 아래 「其」字의 首畫은 平橫에다 아래 長橫은 帶鋒이다.

九、暢 위의 「暢」字는 邊인 「申」字의 長直 筆鋒이 右斜方에서 왼쪽으로 향하였고, 아래 「暢」字는 「中」字의 長直 筆鋒이 왼쪽에서 오른쪽으로 향하였다가 꺾여서 直下한다.

十、不 위의「不」字는 側媚多字로, 未畫인 點은 鉤를 지녔다。아래「不」字는 약간 주正하고, 點이 捺로 변하였다。

十一、今 앞의「今」字 首畫은 孤撆이고, 末畫은 鉤를 지녔으며, 나중의「今」字 首畫은 曲頭撆이고, 末畫은 直下한다。

十二、攬 위의「攬」字 재방변은 짧고, 마지막 一鉤는 안쪽으로 치친다。아래「攬」字 재방변은 길고, 마지막 一鉤는 위로 뻗친다。

今

攬

覽

攬

不

不

今

懷興裏

興後

懷興裏

懷後

十三、懷 위의「懷」字 심방변의 末端은 안쪽으로 향하여 감싸는 듯이. 아래「懷」字 심방변의 末端은 바깥쪽으로 젖혀져 있다.

十四、興 앞의「興」字는 平正하고, 끝의 두 점은 안쪽으로 마주본다. 나 중「興」字는 기울었고, 끝의 두 點은 바깥쪽으로 벌어졌다.

十五、後 위의「後」字 두인변은 길고, 처음의 點은 아래로 빠진다. 아래「後」字 두인변은 짧고, 처음의 點이 短擊을 이루고 있다.

邊旁・部首의 具形
人部「會今」 위의 「會」字 제 1획은 蘭葉竇, 아래 「今」字의 제 1획은 曲
頭竇이다.

會今

作仰

引弦

人部(亻)「仰作」위의 「仰」字 사람인변은 竪竇이 안쪽으로 치쳐지고, 아래의 「作」字 사람인변의 竪竇은 바깥쪽으로 기울어져 있다.

弓部「引弦」위의 「引」字 활궁변의 筆勢는 왼쪽으로 기울었고, 아래 「弦」字의 활궁변은 오른쪽으로 기울어 있다.

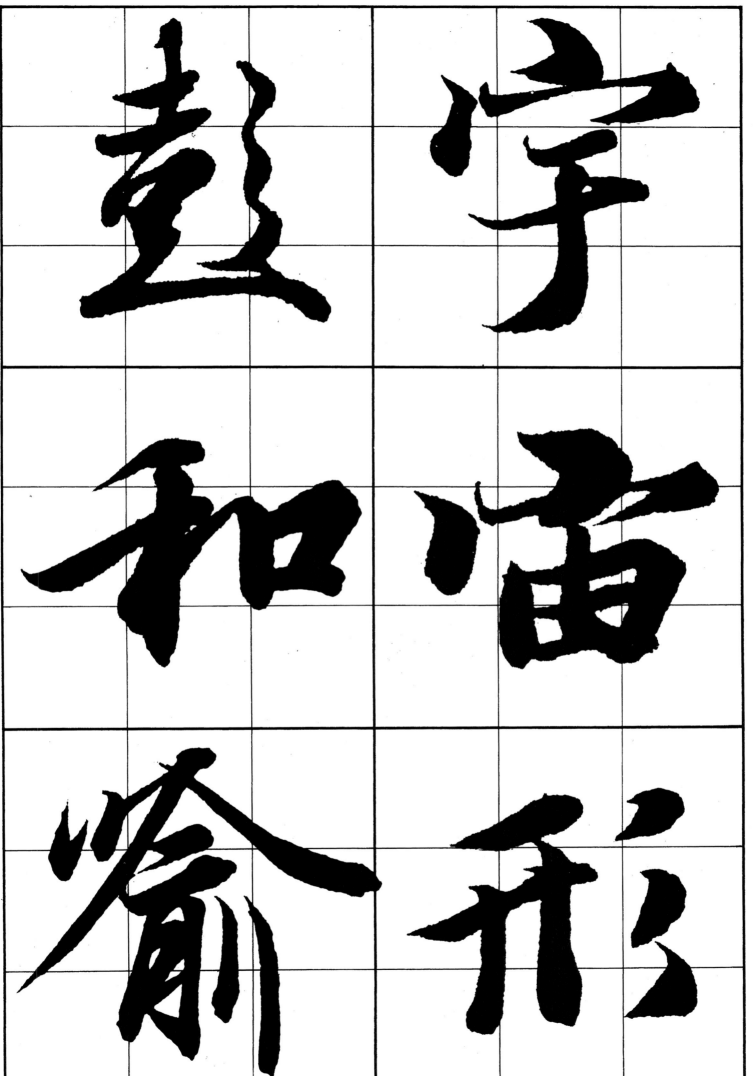

宀部「宇宙」 위의 「宇」字 갓머리는 비스듬히 기울면서 아래쪽의 「子」字를 덮고 있다. 아래 「宙」字 갓머리는 주정하면서 아래쪽 「由」字를 덮고 있다.

彡部「形影」 위의 「形」字 三撥은 서로 떨어지기도 하고 이어지기도 하였다. 아래 「彭」字의 三撥은 모두가 연속되어 있다.

口部「和諧」 위의 「和」字 입구는 오른쪽에 있으면서 아래에 붙어 있다. 아래 「諧」字의 입구는 왼쪽에 있으면서 위에 붙어 있다.

大部「大天」 위의「大」字의 捺은 위로 휘어져 있으면서 끝에 가서 筆鋒이 드러난다. 아래「天字의 것은 斜捺이 되어 있으며, 筆鋒을 되돌려 거둔다.

水部(氵)「流激」 앞의「流」字 三點水는 선이 굵고, 나중의「激」字 三點水는 가늘며, 첫 點은 비스듬하다.

心部(忄)「悟情」 위의「悟」字 심방변은 약간 짧으며, 오른쪽의「吾」字와 아래「情」字의 심방변은 약간 길며, 오른쪽의「青」字와 잘 어우러져 있다. 두 字의 點의 筆法도 서로 같지 아니하다. 균형이 잘 잡혀 있다.

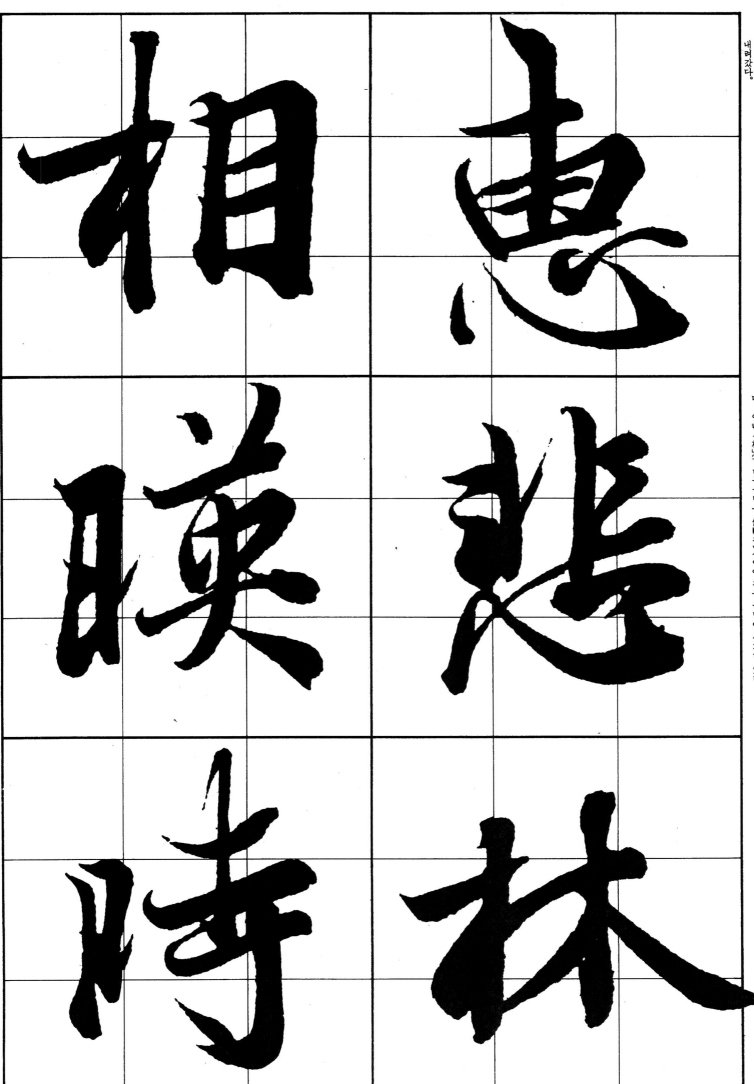

心部「惠悲」위의「惠」字 마음심은 왼쪽의 點과 橫鉤가 서로 맞보고 있으며, 末端의 點은 붓을 멈추어 거둔다. 아래「悲」字의 마음심은 왼쪽 點의 筆畫을 이어받아서 遊絲를 드러내고 있으며, 末畫인 點은 아래로 뻗쳐 내려갔다.

木部「林相」위의「林」字 나무목변은 오른쪽으로 파져서 橫畫에 이어진다. 아래「相」字 나무목변은 使轉의 사이에 작은 구멍이 생겨나 있다.

日部「暎時」위의「暎」字 날일변의 橫折은 왼쪽 竪畫 머리를 뒤덮고 있다. 아래「時」字 날일변의 橫折은 왼쪽 竪畫의 起筆部와 서로 마주보고 있다. 두 날일변의 형태도 서로 다르다.

75

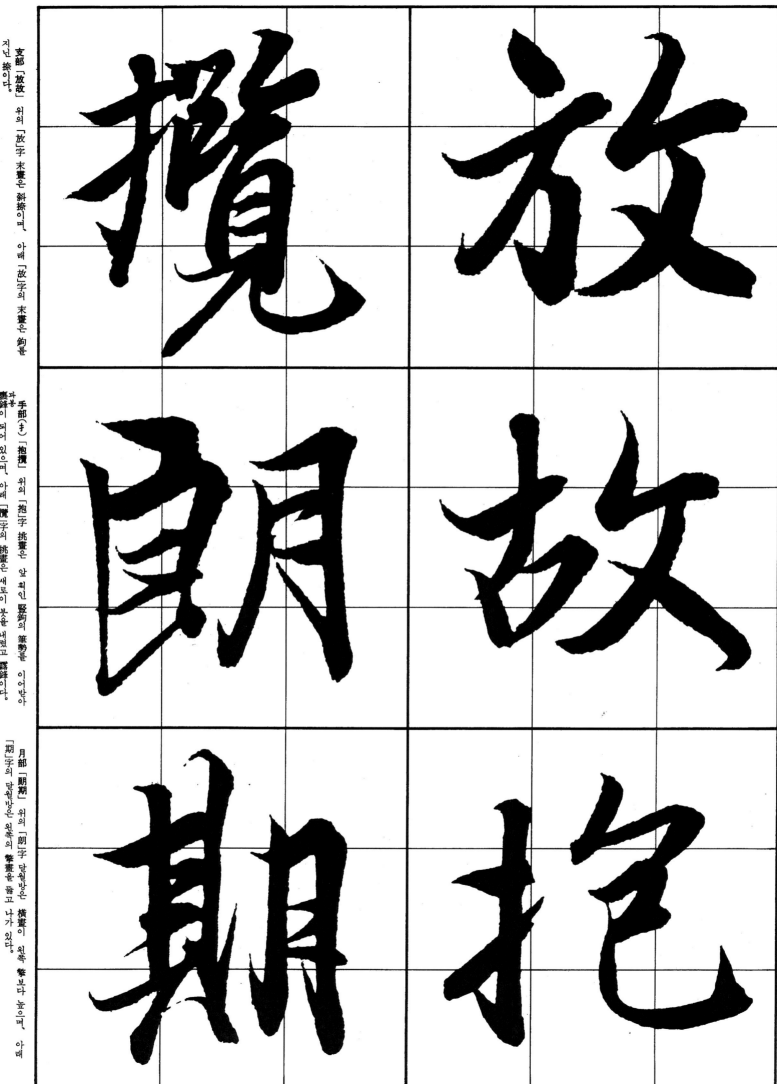

攴部「放故」위의「放」字 末畫은 斜捺이며, 아래「故」字의 末畫은 鉤를 지닌 捺이다.

手部（扌）「抱攬」위의「抱」字 挑畫은 앞 획인 竪鉤의 筆勢를 이어받아 파봉 裏鋒이 되어 있으며, 아래「攬」字의 挑畫은 새로이 붓을 내렸고 露鋒이다.

月部「朗期」위의「朗」字 달월방은 橫畫이 왼쪽 擊보다 높으며, 아래「期」字의 달월방은 왼쪽의 擊畫을 품고 나가 있다.

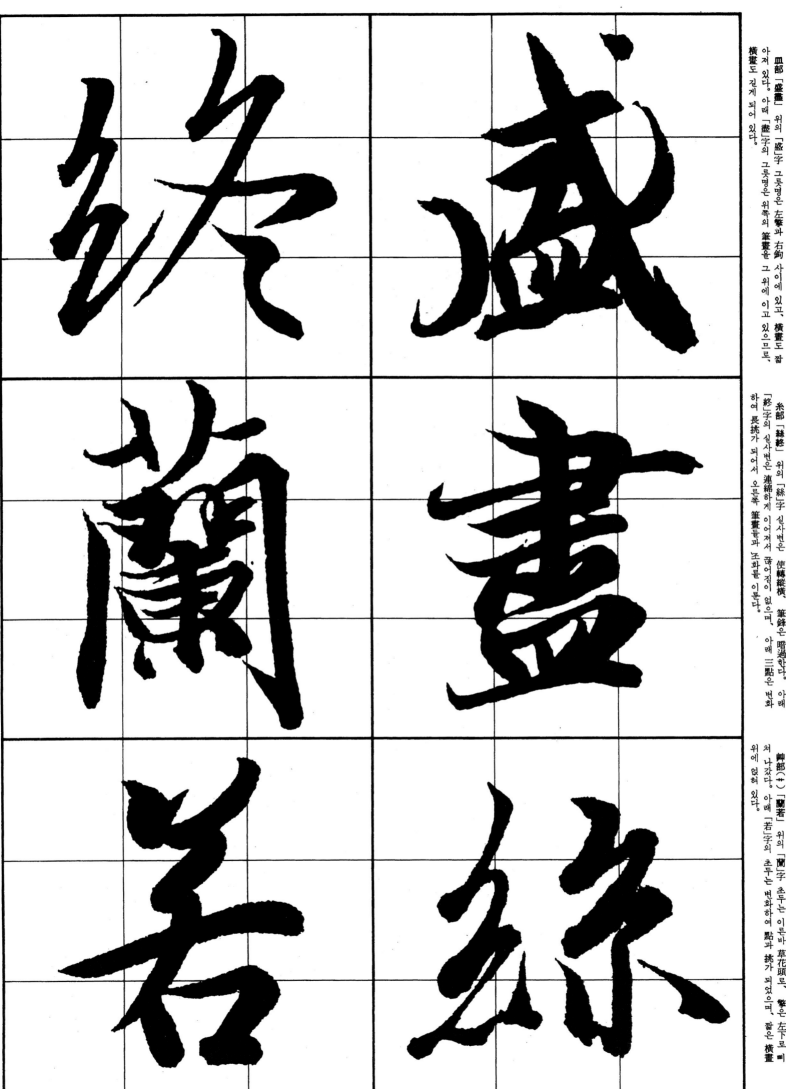

皿部「盛盡」위의「盛」字 그릇명은 左擎과 右鉤 사이에 있고, 橫畫도 짧아져 있다. 아래「盡」字의 그릇명은 위쪽의 筆畫을 그 위에 이고 있으므로, 橫畫도 길게 되어 있다.

糸部「絲終」위의「絲」字 실사변은 使轉縱橫, 筆鋒은 暗過한다. 아래「終」字의 실사변은 連綿하게 이어져서 끊어짐이 없으며, 아래 三點은 변화하여 長挑가 되어서 오른쪽 筆畫들과 조화를 이룬다.

艸部(扌)「蘭若」위의「蘭」字 초두는 이른바 草花頭로, 擎은 左下로 삐쳐 나갔다. 아래「若」字의 초두는 변화하여 點과 挑가 되었으며, 짧은 橫畫 위에 얹혀 있다.

7

詠　誕

迷　迷

遷

遊　迹

書部「詠誕」 위의「詠」字 말씀언변은 처음의 點이 그 아래의 長橫 쪽을 향하였다。아래「誕」字의 長橫은 중간에서 붓을 눌러 잠시 멈추었다가 다시 붓을 들어서 옆으로 거둔다。筆鋒은 가늘어져 있다。

走部「遊迷遷迹」 첫째 글자「遊」의 捺은 筆鋒을 되돌려 거두었으며、둘째 글자「迷」의 捺은 펼쳐 나갔다。세째 글자「遷」의 捺은 멈추었다가 슬쩍 들어 내었고、네째 글자「迹」의 捺은 가볍게 멈추었다。悲字의 書法도 다른 세 글자와 다르다。

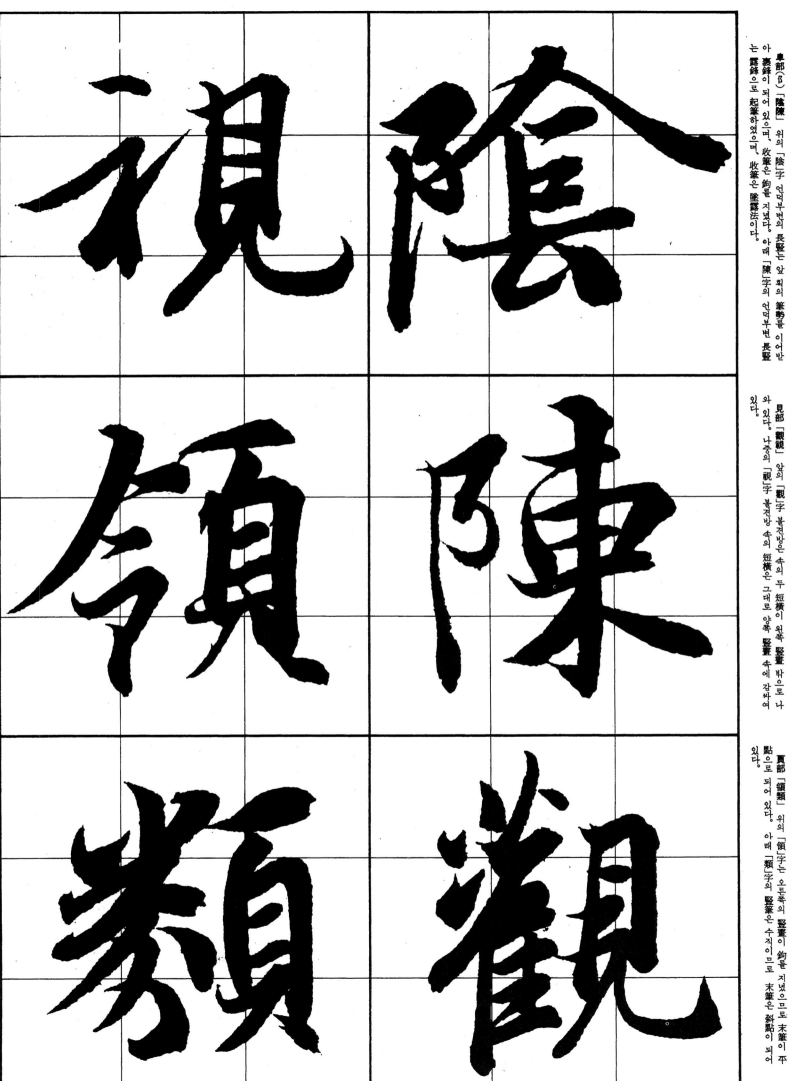

阜部(阝)「隍陳」위의「陰」字는 언덕부변의 長竪는 앞 획의 筆勢를 이어받아 表鋒이 되어 있으며、 收筆은 鉤를 지녔다。아래「陳」字의 언덕부변 長竪는 露鋒으로 起筆하였으며、 收筆은 陸露法이다。

見部「觀視」앞의「觀」字 불견방 속의 두 短橫이 왼쪽 竪畫 밖으로 나와 있다。 나중의「視」字 불견방 속의 短橫은 그대로 양쪽 竪畫 속에 감싸여 있다。

頁部「領類」위의「領」字는 오른쪽의 竪畫이 鉤를 지녔으므로 末筆은 平點으로 되어 있다。아래「類」字의 竪筆은 수직이므로 末筆은 斜點이 되어 있다。

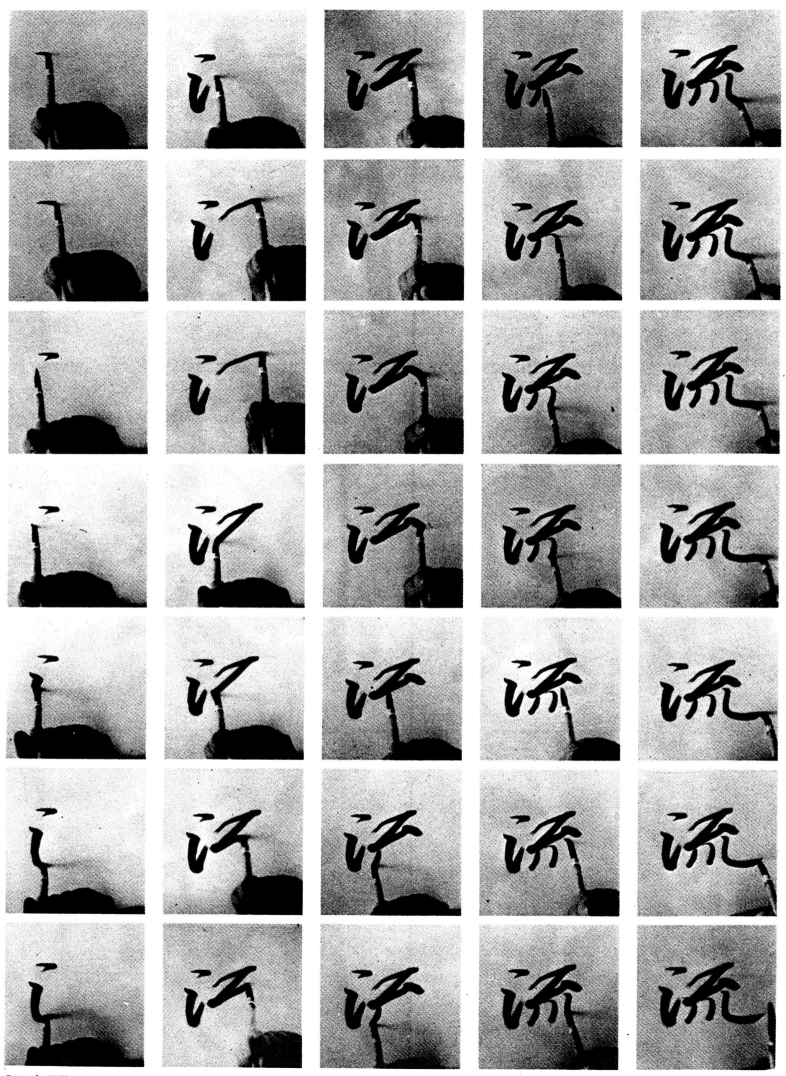

「流」의 運筆

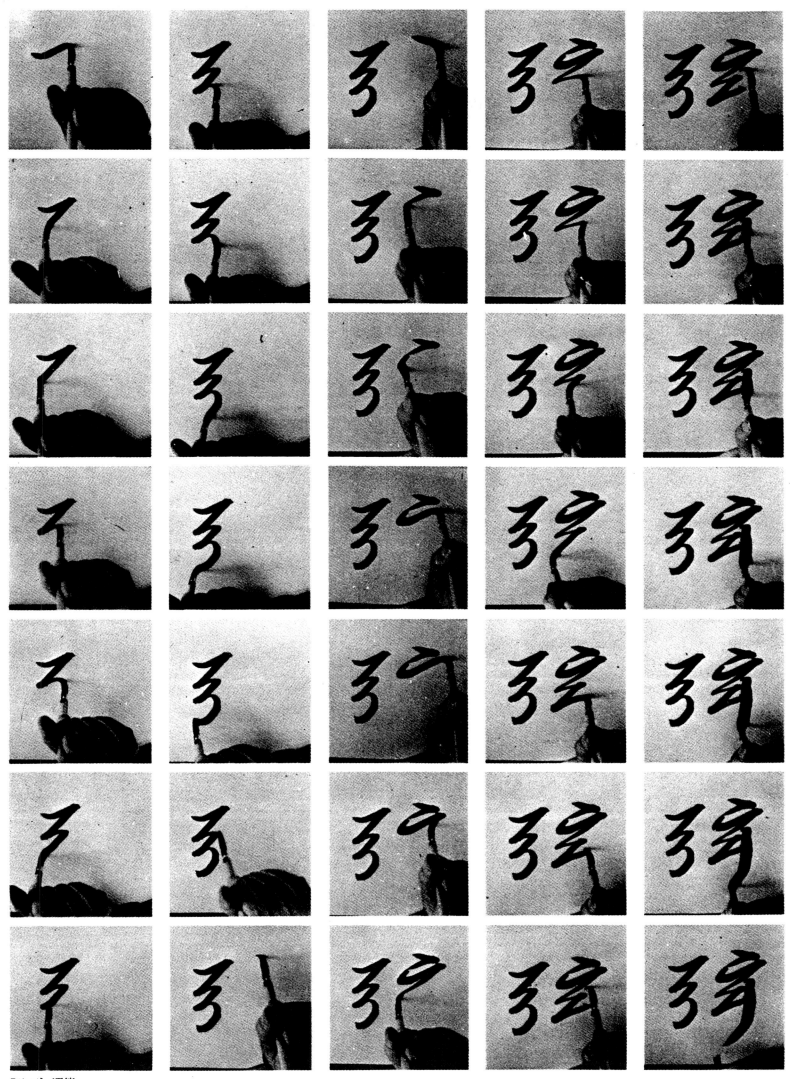

「弦」의 運筆

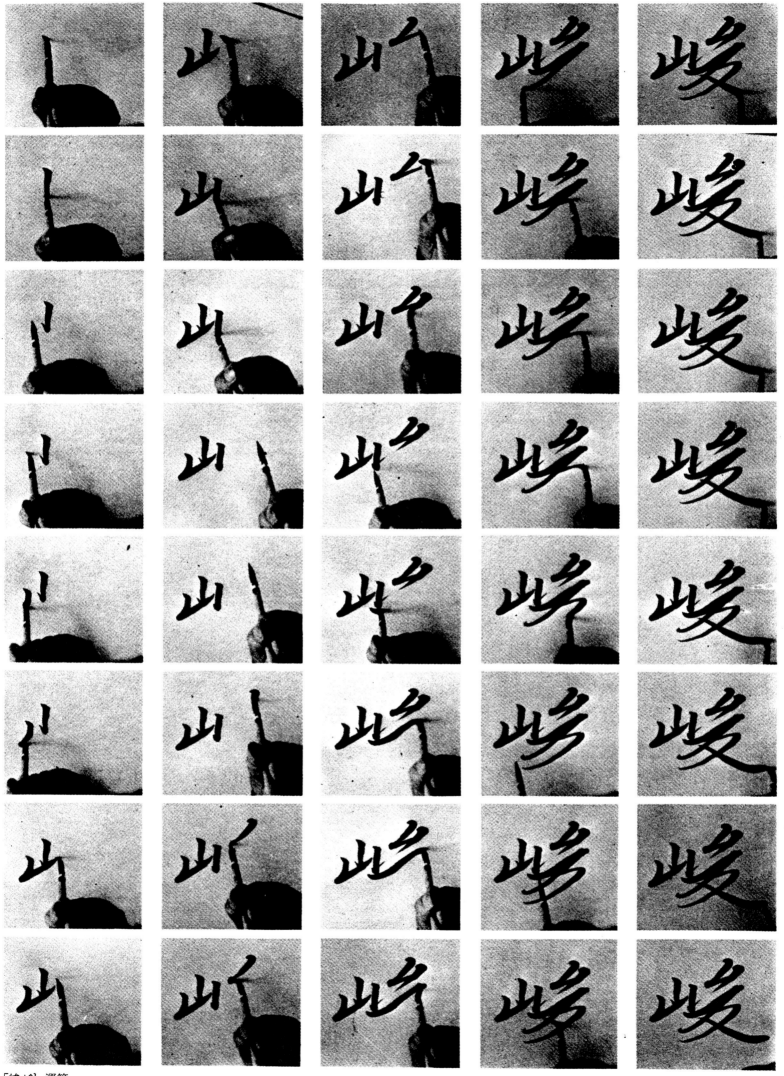

「峻」의 運筆

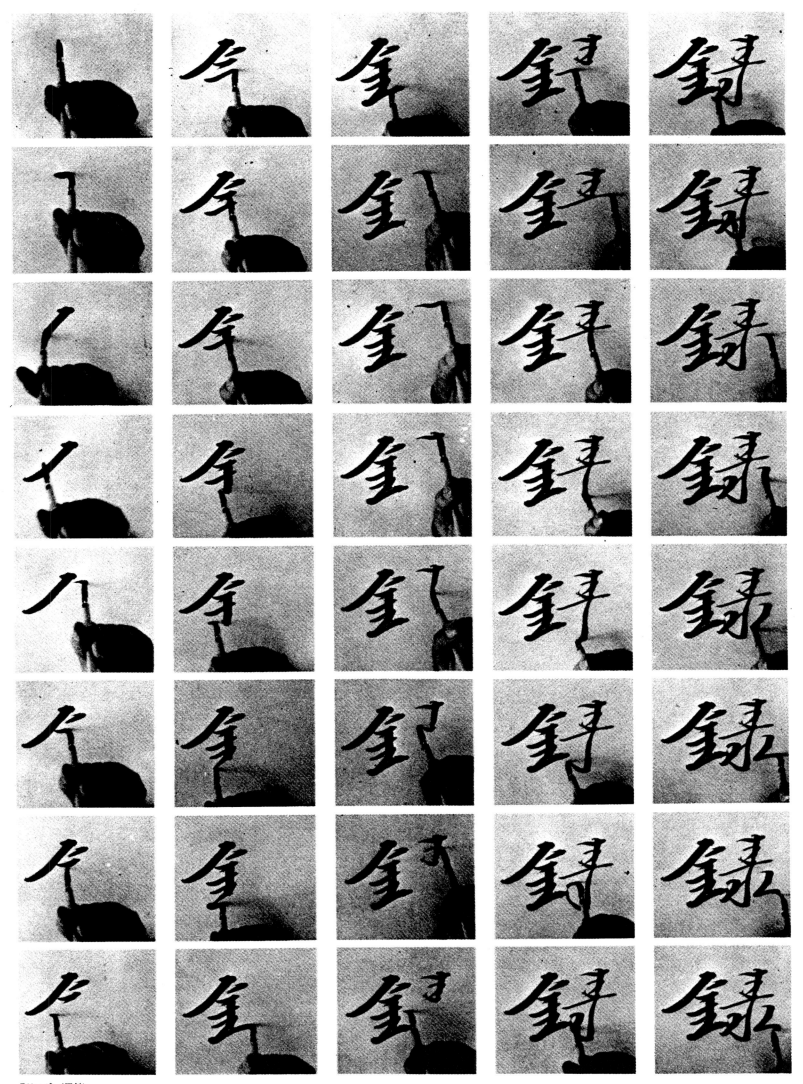

「錄」의 運筆

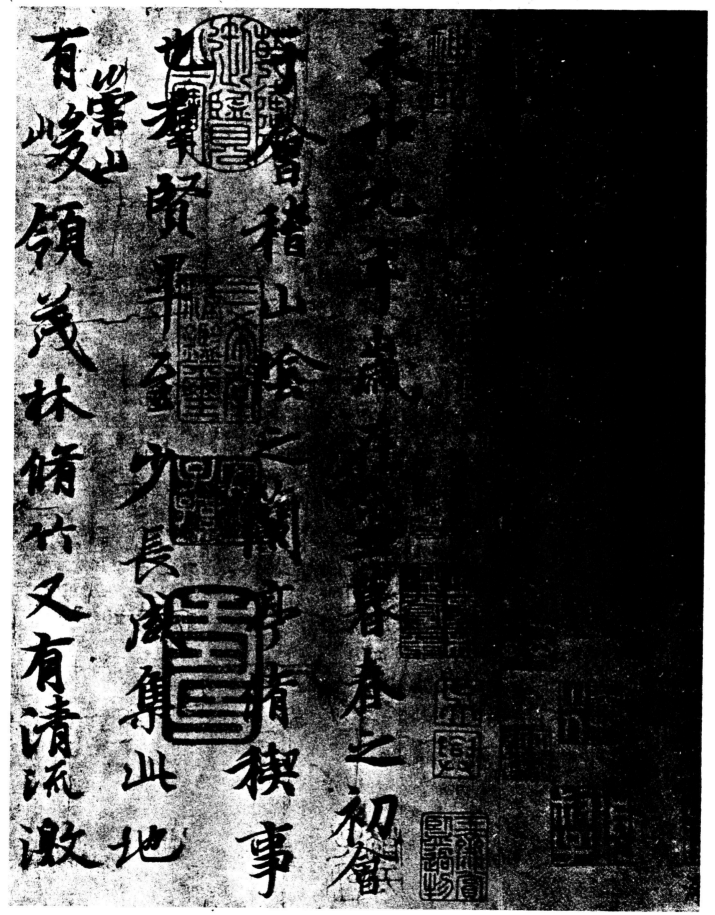

永和九年歲在癸丑暮春之初會
于會稽山陰之蘭亭修禊事
也群賢畢至少長咸集此地
有崇山峻領茂林修竹又有清流激湍

滿暎帶左右引以為流觴曲水
列坐其次雖無絲竹管弦之
盛一觴一詠亦足以暢叙幽情
是日也天朗氣清惠風和暢仰
觀宇宙之大俯察品類之盛
所以遊目騁懷足以極視聽之
娱信可樂也夫人之相與俯仰

一世或取諸懷抱悟言一室之內

或因寄所託放浪形骸之外雖

趣舍萬殊靜躁不同當其欣

於所遇暫得於己快然自足不

知老之將至及其所之既惓情

隨事遷感慨係之矣向之所欣

俛仰之間以為陳迹猶不

能不以之興懷況修短隨化終

期於盡古人云死生亦大矣豈

不痛哉每攬昔人興感之由

若合一契未嘗不臨文嗟悼不

能喻之於懷固知一死生為虛

誕齊彭殤為妄作後之視今

亦由今之視昔　悲夫故列

當時人錄其所述雖世殊事

異所以興懷其致一也後之攬

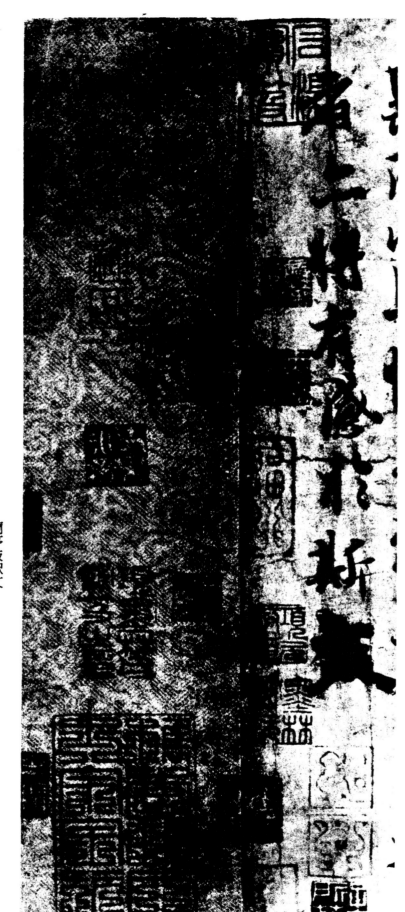

蘭亭敍釈文

永和九年歲在癸丑暮春之初會于會稽山陰之蘭亭脩禊事也。群賢畢至少長咸集此地有崇山峻嶺茂林脩竹又有清流激湍。暎帶左右引以為流觴曲水列坐其次雖無絲竹管絃之盛一觴一詠亦足以暢叙幽情是日也天朗氣清惠風和暢仰觀宇宙之大俯察品類之盛所以遊目騁懷足以極視聽之娛信可樂也夫人之相與俯仰一世或取諸懷抱悟言一室之內或因寄所託放浪形骸之外雖趣舍萬殊靜躁不同當其欣於所遇暫得於己快然自足不知老之將至及其所之既倦情隨事遷感慨係之矣向之所欣俛仰之間以為陳迹猶不能不以之興懷況脩短隨化終期於盡古人云死生亦大矣豈不痛哉每攬昔人興感之由若合一契未嘗不臨文嗟悼不能喻之於懷固知一死生為虛誕齊彭殤為妄作後之視今亦由今之視昔悲夫故列叙時人錄其所述。雖世殊事異所以興懷其致一也後之攬者亦將有感於斯文。

난정서 해설실기	정가 18,000원

2024年 4月 05日 2판 인쇄
2024年 4月 10日 2판 발행
　　편 저 : 왕 희 지
　　발행인 : 김 현 호
　　발행처 : 법문 북스(송원판)
　　공급처 : 법률미디어

152-050
서울 구로구 경인로 54길4
TEL : 2636-2911~2, FAX : 2636-3012
등록 : 1979년 8월 27일 제5-22호
Home : www.lawb.co.kr

▌ISBN 978-89-7535-606-3 (03640)